KB066954

爭座位稿

이 책의 특징

1, 이 책은 안진경의 [爭座位稿] 중에서 그 필법의 특징적인 요소별로 글자를 선정하여 기본이 되는 글자에서부터 시작하여 단계적으로 공부해 나갈 수 있도록 배열하였다.

2, 될 수 있는대로 肉筆의 맛을 살리기 위하여 운필상 나타나는 墨色의 濃淡 효과를 보였음으로 필압(筆壓)의 경중이나 운필 속도를 짐작할 수가 있어 보다 효과적인 공부가 될 것이다.

3, 이 밖에 法帖字를 보이어 編著者가 임서한 큰 글씨와 대조하여 보면서 筆意의 해석력을 기를 수 있도록 하였다.

4, 글자마다 楷書의 활자체를 보이었다.

5, 새김(訓)이 여러 갈래인 글자는 통상 쓰이는 訓을 달았다.

6, 集字의 편의를 돕고자 面紙에 音別 찾아보기를 실었다.

임서(臨書)의 중요성

이 책은 서예를 正道로 배우고자 하는 사람들을 위하여 임서(臨書)의 바른 길잡이 구실을 하려고 엮은 것이다.

임서란, 본보기가 될 글씨를 보고 쓰는 연습방법으로 그림공부에서의 「데생」에 해당된다. 데생의 수련이 부실하고는 사생이 제대로 될 수 없듯이 서예에서도 장차 좋은 작품을 쓰기 위한 바탕을 튼튼히 하기 위해서는 정평이 있는 명법첩(名法帖)들의 임서 수련을 철저히 하지 않으면 안된다. 이미 일가를 이룬 서가들도 법첩의 임서를 게을리 하지 않는 바 그것은 「법고창신(法古創新)」 즉 옛 명적을 더듬고 살핌으로서 거기에서 새로움을 빚어내는 자양을 풍부히 얻기 위해서이다. 세상에는 자기자신은 서가로 자처하지만 옳은 심미안(審美眼)을 가진 구안자(具眼者)들의 인정을 받지 못하는 이른바 속류(俗流)의 서가 또한 적지 않은데 그들은 처음부터 향암(鄕闇)의 속된 글씨를 배웠거나 아니면 설령 법첩으로 입문하였더라도 제대로 수련을 쌓지 않은채 제멋에 겨워 자기류로 흐른 사람들이다. 이런점으로 미루어 볼 때 임서의 수련이 서예 연구에 있어 얼마나 큰 비중을 차지하는가를 짐작할 수가 있을 것이다.

임서본의 필요

그러나 법첩들은 거개가 金石에 새겨진 글씨의 탁본(拓本)이기 때문에 육필(肉筆)과는 다를뿐만 아니라 크기도 잘고 또 점획이 이지러진 곳도 있어서 초학자들이 그것을 직접 본보기 글씨로 삼아 공부하기는 매우 어렵다. 그래서 인쇄술이 발달하면서 그것을 사진으로 확대하고 보필(補筆)·수정하여 초학자용의 교본으로 만들어 내고 있다. 오늘날 우리 주변에 흔한 전대첩(展大帖)이라는 것이 그것인데 이것들은 글자가 크다는 점으로는 초학자에게 있어 다소 도움이 될는지 모르나 보필·수정이 지나쳐서 원첩 본디의 기운(氣韻)과는 거리가 먼, 다듬고 그려진 글씨로 모습이 바뀌고 더러는 보필 그 자체가 잘못되어 오히려 학서자를 오도(誤導)하는 폐단도 없진 않다.

임서 수련을 함에 있어서 가장 이상적인 방도는 선생이 (물론, 바른 임서력을 가진) 임서하는 것을 곁에서 눈여겨 보고 그 글씨를 체본으로 하여 공부하는 것이라 하겠다. 그러나 누구에게나 그러한 좋은 여건이 마련되는 것이 아니고 보면 그렇지 못한 많은 사람들을 위해서는 육필 체본과 같은 임서본(臨書本)이라도 마땅히 있어야만 되겠다는 생각에서 이 책을 꾸미게 된 것이다.

3

「爭座位稿」는 顏眞卿이 定襄郡王・尙書右僕射(야)
郭英乂(애)에게 보낸 편지의 草稿로, 「與郭僕射書」라
고 불러야 할 것이나 그 內容이 百官集會의 座位에 관
하여 郭英乂의 처사가 不當하다고 항의한 글이기 때문
에 「爭座位稿」 또는 「爭座位帖」으로 부르기도 한다.
「祭姪文稿」・「祭伯文稿」와 더불어 「안진경三稿」로 並
稱되는 이 草稿는 안진경의 여러 필적 중에서도 꼽히
는 걸작으로서 안진경이 五五세(七六四) 때에 쓴 二一
○○字 가까운 行草書이다.

米芾(불)의 「寶章待訪錄」이나 「書史」에 의하면 이
쟁좌위고는 唐의 先天, 廣德年間에 사용된 畿縣의 獄
狀에 禿筆로 씌어진 것으로 되어있는데 北宋시대에 長
安의 富者였던 安師文의 소장이었다가 후에 內府에 들
어갔으며 「宣和書譜」에도 著錄되었으나 그 후에는 어
떻게 되었는지 분명치 않다.

米芾은 이 帖을 「篆籀의 氣가 있는 顏書의 으뜸으
로 字字의 筆의가 連續되어 詭異飛動」이라 하였고 阮
元은 「鎔金出冶, 元氣渾然한 行書의 極」이라 激賞하
였다. 뿐만아니라 古來로 이 쟁좌위고를 왕희지의 蘭

亭敍와 더불어 行草書의 雙璧이라 일컫는다. 난정서
는, 왕희지가 蘭亭의 曲水宴에서 興이 도도하여 卽席
에서 써 내린 序文草稿인데 그가 집에 돌아와서 그것
을 淨書할 양으로 다시 써보았으나 몇 번을 고쳐 써보
아도 草稿 以上의 것이 나오지 않았다는 것이며、이
쟁座位稿 또한 郭英乂의 위계질서를 어지럽힌 방자함
을 꾸짖고 抗議한 書札로, 비분강개, 堂堂한 論調를
펴면서 써내린 率意의 글씨이기 때문에 더욱 높이 평
가되는 것이다.

顏眞卿의 家系에는 대대로 篆籀에 능한 사람이 많
았던 것으로 미루어 그 역시 書學을 晉이나 初唐에 淵
源을 두지 않고 篆籀로 거슬러 올라가 마침내 「大革新
한 新局面」을 개척하였다고 본다. 안진경에게 가장 큰
영향을 준 사람은 張旭이었는데 그는 장욱을 通하여
이른바 印印泥、錐畵沙의 필법을 터득하였다. 그리하
여 그는 藏鋒에 능하였고 中鋒을 구사한 圓筆을 취하
여 그 妙理를 빚어내었다.

안진경의 著名함은 楷書 때문이라고들 하지만 實際
로 들어가는 것이 효과적인 순서라 할 수 있다.

〈참고〉

앞에서 言及하였듯이 안진경書는 直筆・中鋒의 圓
筆임으로 이 爭座位稿 등 안진경의 行書를 배우려는
사람은 먼저 그의 楷書를 더듬은 다음에 안진경 行草
로 들어가는 것이 효과적인 순서라 할 수 있다.

앞에서 言及하였듯이 안진경書는 直筆・中鋒의 圓
筆임으로 이 爭座位稿 등 안진경의 行書를 배우려는
사람은 먼저 그의 楷書를 더듬은 다음에 안진경 行草
로 들어가는 것이 효과적인 순서라 할 수 있다.

十一月 日~吁足畏也 十一月 日。金紫光祿大夫・檢校刑部尚書・上柱國・魯郡開國公인 顏眞卿은 삼가 書를 右僕射・定襄郡王인 郭公閤下에게 바친다。생각건대 太上은 德을 세우는 것이요、그 다음은 功을 세우는 데 있으니 이는 不朽의 이름을 後世에 남기는 것이라 한다。또 이렇게도 들었다。즉 宰相인 者는 百僚의 師長이요 諸侯王은 人臣의 極地라고 한다。이제 僕射는 不朽의 功業을 세워서 定襄郡王에 封하여져 實로 人臣의 極에 이르렀다。이와 같음은 不世出의 才能이 있어 史思明의 跋扈하는 軍勢를 꺾고 廻紇의 한없는 要求를 물리치는 등 普通이 아닌 功業의 結果로 장차에는 凌煙閣에 畫像이 그려지고 그 이름은 太室의 秘庫에도 所藏될 것으로 매우 畏敬할 바이나 同時에 이와 같은 地位에 있는 閣下로서 그 一言一行은 天下가 모두 우러러 보게 되니 그 責任은 大端히 무거운 것이다。

然美則~不亂者也 美는 바로 美이지만 이 美名을 始終 保全키란 決코 容易한 일이 아니다。故로 古人도 가득 차고서 넘치지 않음은 富를 길이 지키는 所以요

높이 되어 危殆롭지 않음은 길이 貴를 지키는 所以라고 하였으니 實로 戒懼謹愼하여야 할 것이다。書經에 「너 그 功을 자랑치 않는다면 天下가 너와 功을 다툴 者 없을 것이요 너 그 能을 자랑치 않는다면 天下가 너와 能을 다툴 者 없으리라」하였다。齊의 桓公과 같이 片言으로 勤王을 말하니 諸侯가 그 아래에 모여 天下를 匡救할만한 큰 人望이 있었으나 葵丘의 會에서 驕慢한 態度가 있다하여 忽然히 이에 叛하는 者가 九國이나 되었다。百里를 가는 者는 九十里를 半으로 한다는 俗談이 있는바 이는 晩節末路의 어려움을 말한 것이다。우리 大唐에 있어서도 高祖、太宗으로부터 以來 아직 이를 行하여 일이 다스려지지 않거나 이를 버리고서 일이 흐트러지지 않은 일은 없었던 것이다。

前者菩提~深念之乎 前日에 菩提寺에서 行香하였을 때에 僕射는 親히 指揮하여 宰相과 兩省臺省의 常參官을 一行坐로 하고 魚開府 및 僕射가 諸軍將을 거느려 一行坐로 하였다。이런 일은 一時의 方便에 따른 權宜의 措置로서도 옳지 못한 것이다。하물며 다시 이것이 慣例가 되어서 거듭 이와 같이 行함은 千萬不當

하다고 하지 않을 수 없다。그러함에도 不拘하고 一昨에는 또 郭令公 父子의 軍隊가 逆徒를 討滅하고 凱旋하였으므로 사람들은 感激함이 限이 없어 그를 頂戴하지 못참을 恨하리만큼 大端히 기뻐하여 興道의 會를 開催한 바 僕射는 이 때에도 班秩의 高下를 論하지 않고 文武의 左右도 돌보지 않고 任意로 指揮하여 一念으로 오직 權力者인 軍容의 비위를 맞추기에 重點을 두어 百寮가 눈을 흘겨 奇怪한 일이라고 생각하는 것도 介意치 않는 모양이었다。이와 같은 짓은 白晝에 金을 움켜간 齊人과 무엇이 다르다고 하겠는가。매우 不合理한 일이다。君子는 他人을 사랑함에도 禮로서 해야 한 것이다。姑息的 手段은 도리어 害는 될지언정 참으로 사람을 사랑하는 所以가 아니다。僕射는 깊이 이를 생각해야 할 것이다。

眞卿竊聞~其志哉 眞卿이 듣는 바에 의하면 魚朝恩은 佛道를 淸修하고 깊이 이에 歸依한 사람이며 그 밖에 東京을 回復하고 賊을 殄滅한 功業이 있고 陝城을 지켜 朝野에서 다같이 尊貴仰하는 바이니 홀로 僕射에게 座席을 辭讓할 뿐만 아니라 位階相當의 자리

에 着席시켰다고 하여서 不平이 있을 理가 없다. 그뿐 아니라 軍容의 爲人이 利害得失에 介意하는 따위가 아니므로 一毁에 怒하고 一敬에 기뻐하는 것은 勿論이요 겨우 半席의 자리나 咫尺의 사이에 따라서 그의 뜻을 어지럽게 하는 따위의 일이 있을 理가 없을 것이다.

且鄕里~佞柔之友 鄕黨에서는 年長者를 上으로 하고 宗廟에 있어서는 爵位가 높은 者를 上으로 하며 朝廷에 있어서는 官位가 높은 者를 上으로 하는 것이다. 이는 모두가 等差가 있고 長幼의 차례가 定하여져 있으므로써 世上의 秩序가 保全되고 天下가 平和할 수가 있는 것이다. 즉 이것을 紊亂케 하여 特別한 座席을 주는 것은 卑者가 貴者를 凌蔑하고 賤者가 尊者의 上位에 着席하는 것이 되어 醒倫을 어지럽히고 秩序를 破壞하는 것이다. 魚軍容 같은 者는 階는 開府이지만 官은 監門將軍으로 朝廷의 列位에 自然히 그가 着席할 場所가 定하여져 있는 것이다. 만일 功績이 높고 또 王命을 出入하는 官이기 때문에 他와 比較할 수가 없어 特別한 地位를 주어야 한다면 다른 方法으로서는 宰相、師保의 자리의 南쪽에 橫으로 一座를 만드는 것이다. 즉 御史臺의 諸公 및 知雜事御史를 위하여 따로 一榻을 두는 것과 同一한 方法에 의하여 百察로 하여금 한가지로 우러러 보게 하는 位置가 適當하다. 玄宗皇帝때에 開府 高力士가 特別한 恩寵을 받았으나 그 席次는 上述한 바와 같이 橫座를 만드는데 不過하였다. 橫座에는 限定이 있는 것이 아니니까 이에 의하여 부터 行하여진 禮法으로 일찍이 이를 參錯케 한 일이 없었었다.

文武百官에는 스스로 階級이 있으니 그 順序에 따라야 할 것이다. 그것은 어떠한 順序에 따르냐 하면 上은 宰相、御史大夫로부터 兩省의 五品 以上의 供奉官을 一列로 하고 十二衛將軍을 그 다음에 앉게 하고 또 三師、三公、伶僕、少師保傳、尙書左右丞侍郎을 다른 一列로 하고 이에 九卿、上監을 對坐시키는 것이 예다.

將軍에게는 班列이 있고 卿監에는 卿監의 班列이 이으며 將軍의 位가 있는 것이다. 비록 魚開府는 特進의 勳官이라 할지라도 定하여진 順序席次라는 것이 있어 他人의 자리를 잃게 하는 따위의 일은 없을 것이다. 節度・軍將 같은 者에 이르러서는 또 각기 그 屬하는 班列이 있고 古人의 말에 益者三友, 損者三友라 하였으니 내가 願하는 것은 僕射가 軍容에 있어서 直諒의 友人이 되기를 바라는 것으로 簿柔의 友人이 되는 것을 바라지 않는 것이다.

又一昨~何辭以對 또 一昨日에는 裵僕射가 過失로 尙書의 일을 左右丞에게 擔當시키고자 하였다. 當時에 그 일의 可否에 對하여 여러 가지 問答이 있었으나 僕射는 自身의 자리를 믿고 눈을 부릅뜨고 소리를 높여 꾸짖었다. 衆人 사이에는 그 過失을 나타내기를 願치 않아서 아무도 아무것도 말하지 않았었는바 이제 또 興道의 會에서 다시 그 過誤를 犯하여 八座의 尙書를 威脅하여 그 非違를 遂行코자 하였다. 州縣郡城의 禮에 있어서도 아마도 이와 같지는 않으리라. 하물며 朝廷의 公坐에 있어서 이와 같은 일이 있어서는 안되는 것인바 이제 이미 이와 같은 非違가 行하여짐은 무슨 일인가. 僕射의 생각으로는 尙書와 僕射와의 關係는 州縣의 下吏와 그 上官과 같은지도 모르나 만일 尙書令을 보기를 州縣의 縣令과 同一타 한다면 僕射는 尙書令을 보기를

上佐가 刺史를 섬김과 같이 할 수 있겠는가. 決코 그렇지는 않으리라. 이제 이미 三廳이 一齊히 列席하고 있는 것으로 보더라도 그가 同一치 않음을 알 수 있지 않은가. 또 尚書令과 僕射는 다같이 二品이다. 오직 그 位階를 比較하면 六曹의 尚書는 모두 正三品이나 品을 隔하고 敬을 致하는 類는 아니다. 尚書가 僕射를 섬기는 것은 禮에 있어서 支障이 없으나 僕射가 尚書를 對함에는 相當한 敬禮로서 할 것이니 下吏에 對함과 같이 하여서는 안되는 것이다. 또 宋書의 百官志를 보건대 八座는 모두 第三品의 位階다. 隋 및 唐에 이르러 비로소 이를 올려 二品으로 한 것이다. 僕射가 스스로 높이 標致하여 즉 驕慢하게 굴어서 아랫 사람을 佑排함은 매우 좋지 못한 것이다. 하물며 다시 公堂에게 太常伯을 蹂喝한 것 따위는 千萬不當한 것이다. 太常伯은 紛擾를 바라지 않아 溫順히 그 命에 따랐으나 이는 理致에 屈服한 때문이 아니다. 朝廷의 紀綱은 마땅히 다같이 이의 存立을 圖謀하여야 할 것인바 만일 過誤로 이와 같이 墮壞하는 것과 같은 일이 있다면 그 責任은 自身에게 미치리라. 즉 明天子가 怒

하여 醒倫을 破壞하는 罪를 責한다면 僕射는 무슨 말로서 이에 對答하고자 하는가. 아마도 할 말이 없으리라.

※歐陽補의 「集古求眞」卷八에는 다음과 같은 字句異同이 指摘되고 있음. 즉 「終之始難」은 「終始之難」이어야 하고 「爾惟勿衿」은 「爾惟勿衿」으로, 「尊者爲賊所偪」의 賊은 賤이어야 되고 「輒有酬對」는 「輒未酬對」라야 옳다고——.

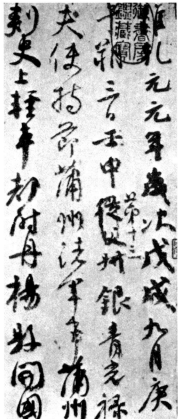

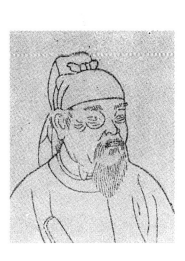

十一月

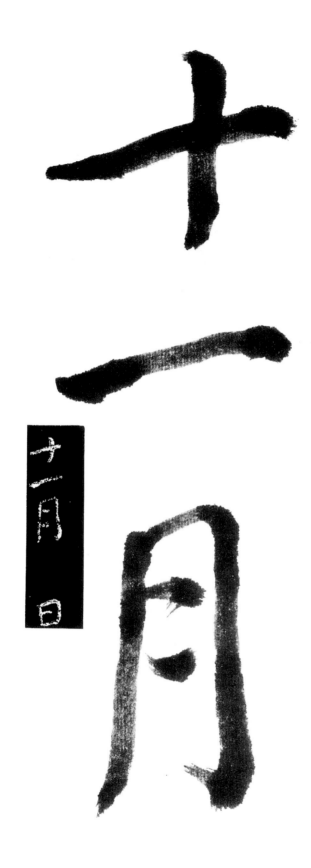

日

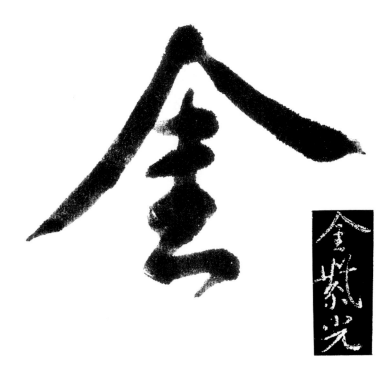

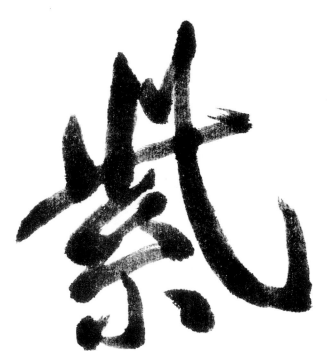

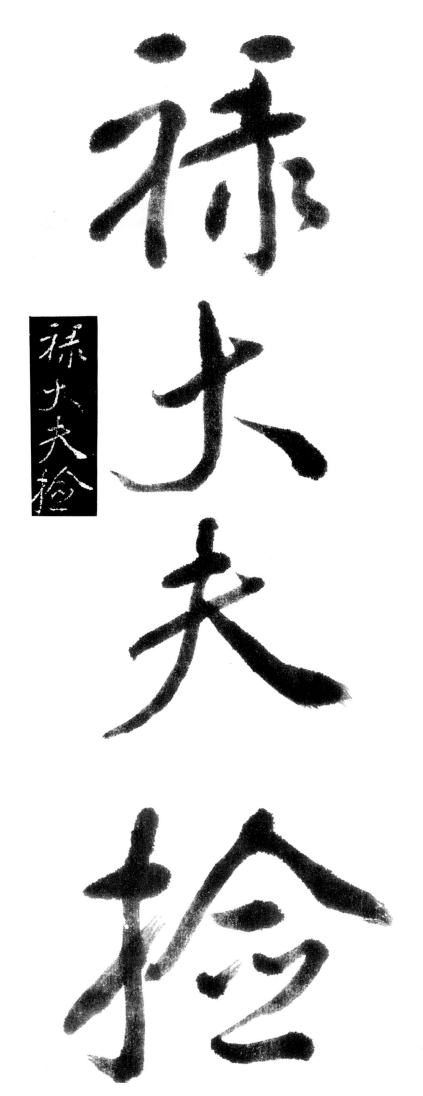

祿大夫拾

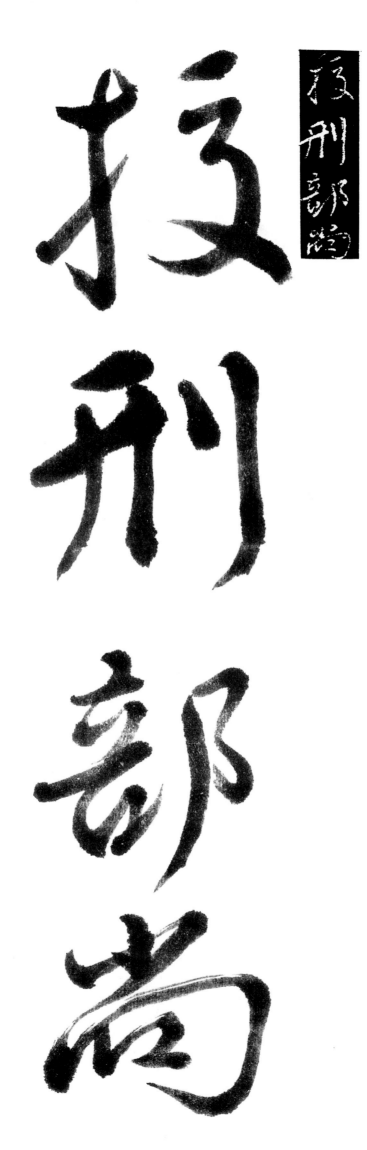

授刑部尚

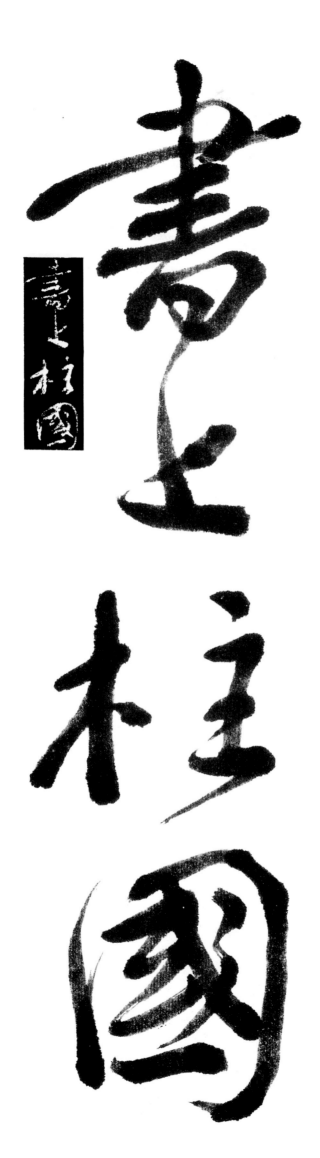

書上桂國

魯郡

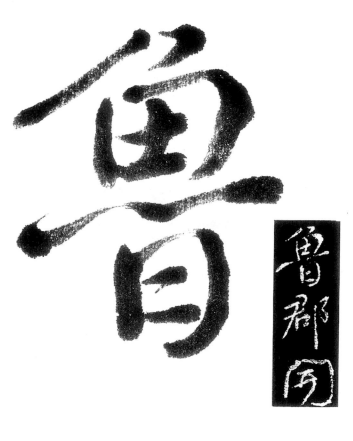

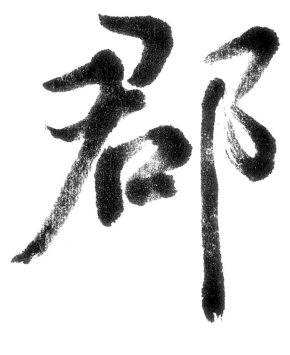

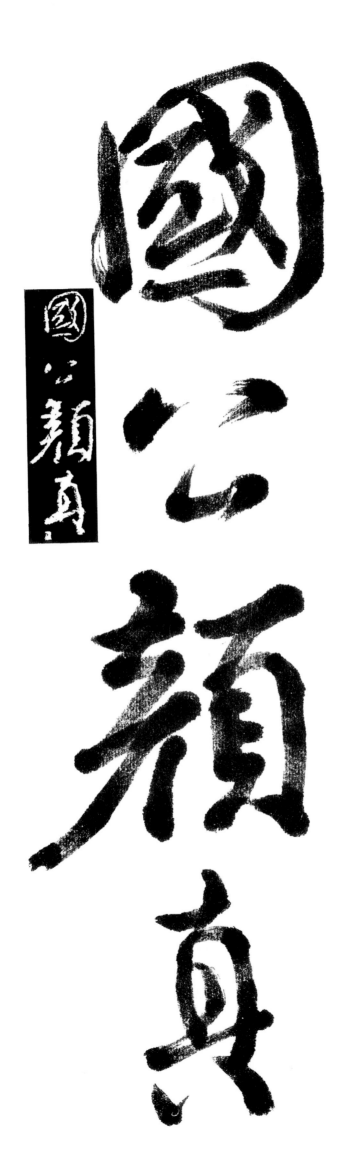

國心顏真

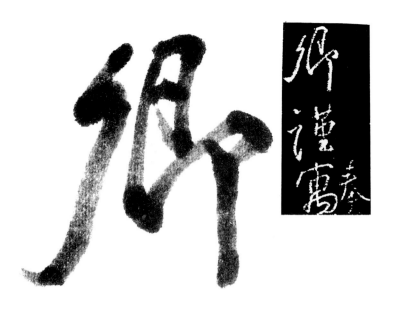

卿謹奉

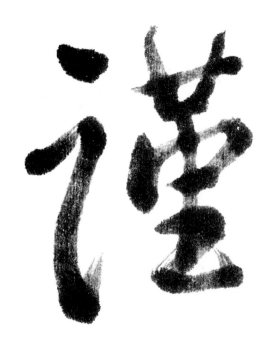

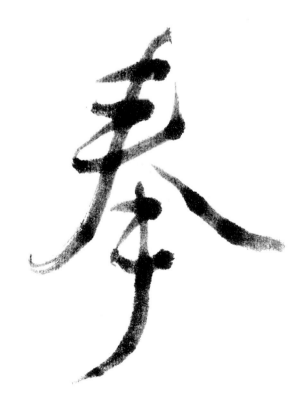

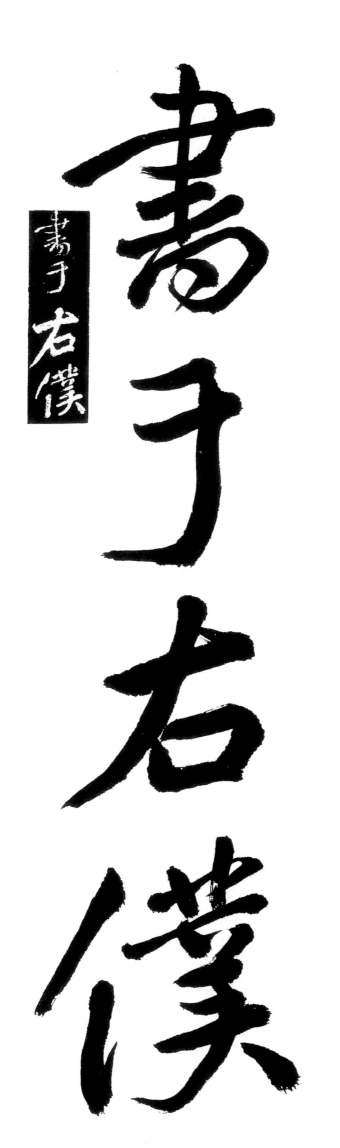

書于右僕

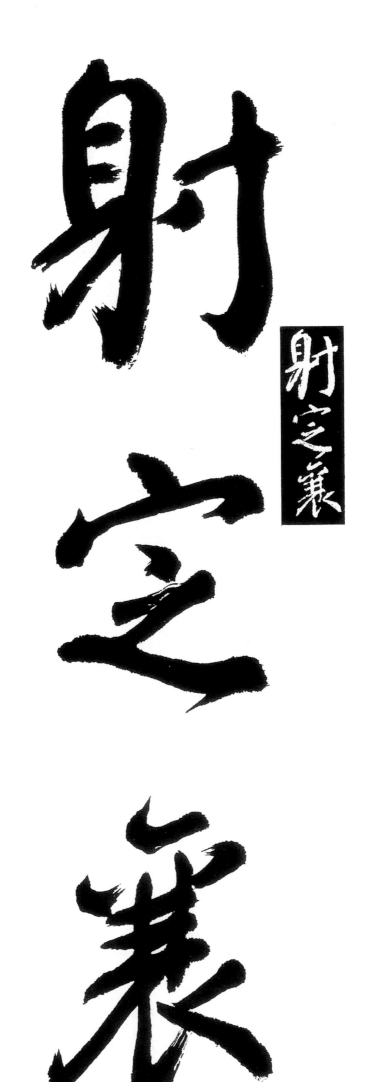

射空之褭

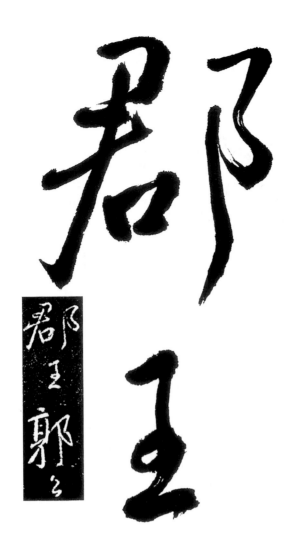

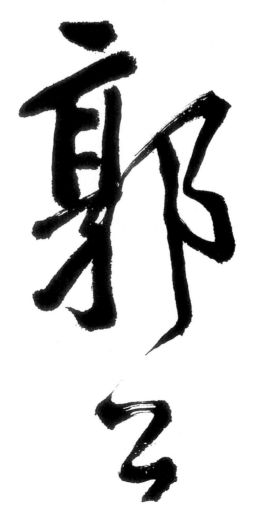

十一月日。金紫光祿大夫・檢校刑部尙書・上柱國・魯郡開國(公)인
顏眞枯은 삼가 書를 右僕射・定襄郡悟인 郭公閣下에게 바친다.

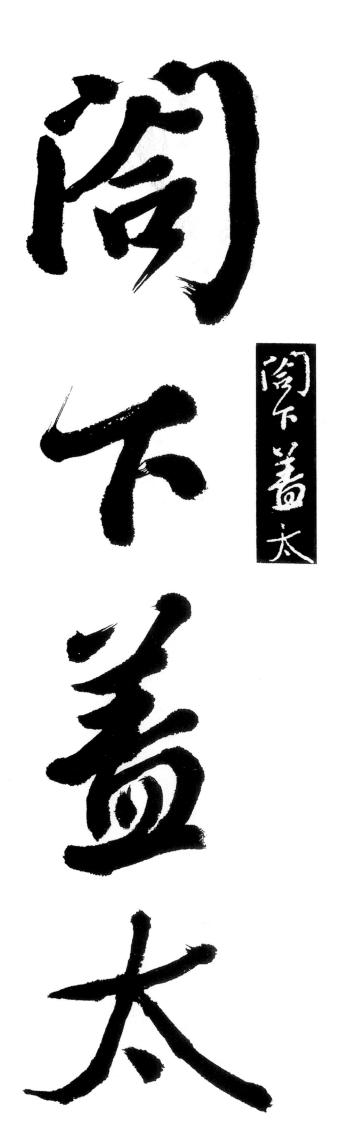

陶下蓋太

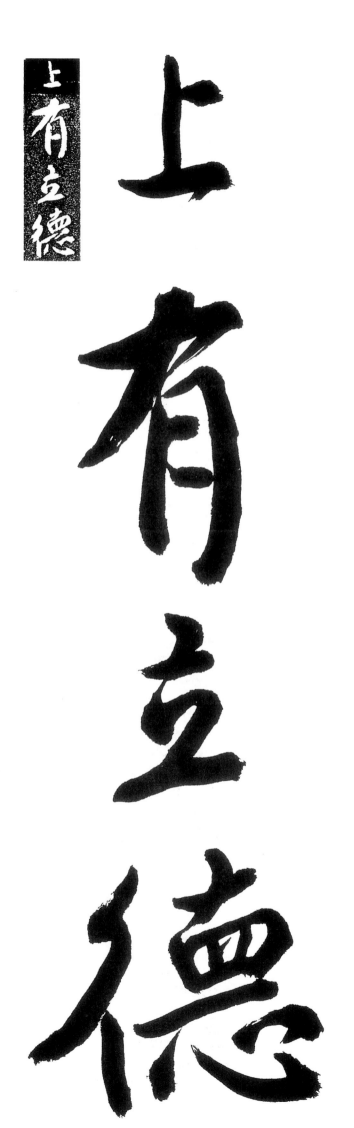

上有立德

上有立德

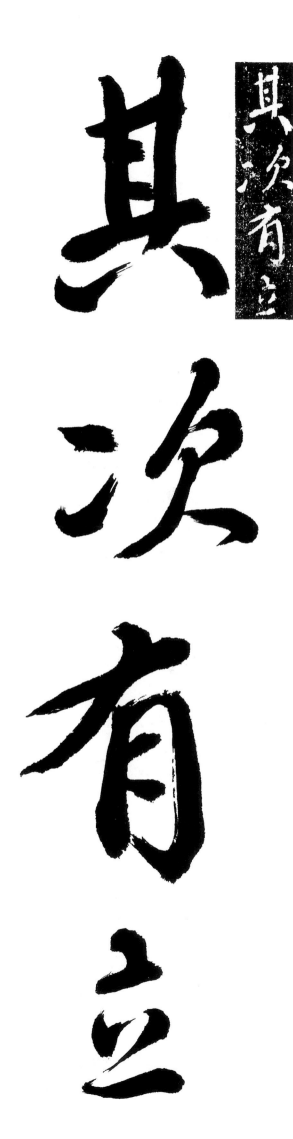

其次有立

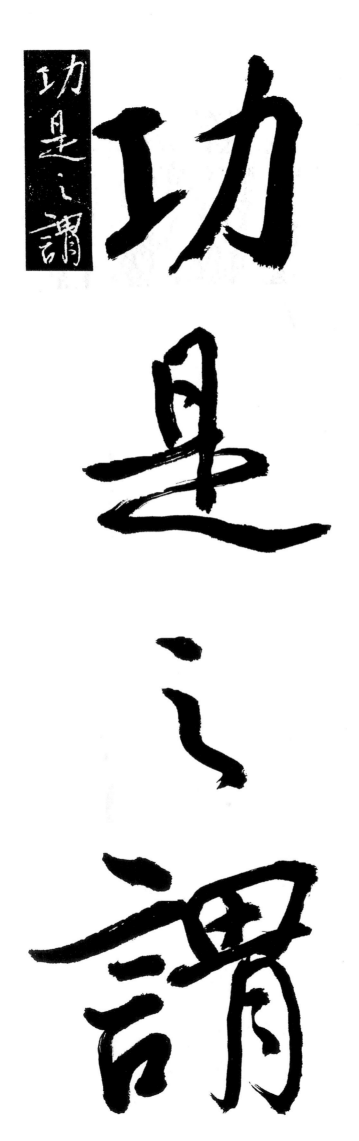

功是之謂

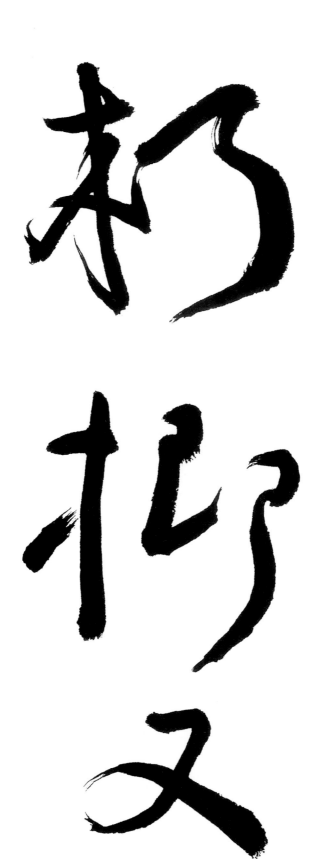

생각컨대 으뜸은 德을 세우는 것이요, 그 다음은 功을 세우는데 있으니 이는 不巧의 이름을 後世에 남기는 것이라 한다.

23

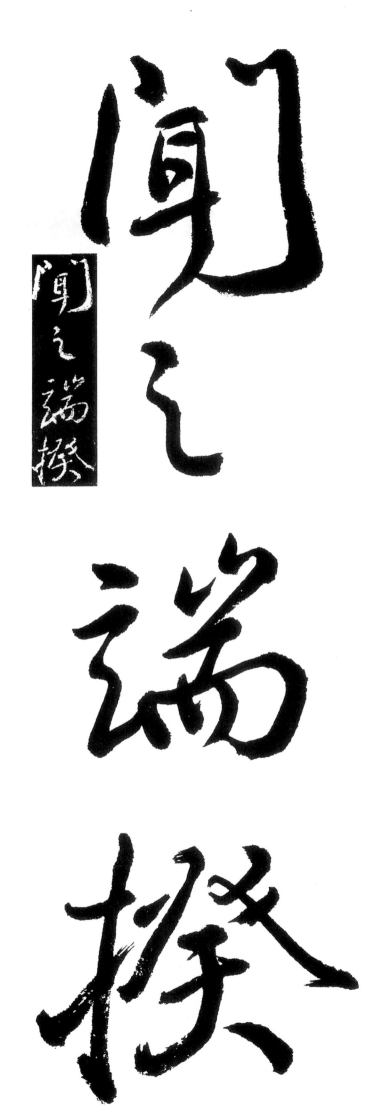

開元論撰

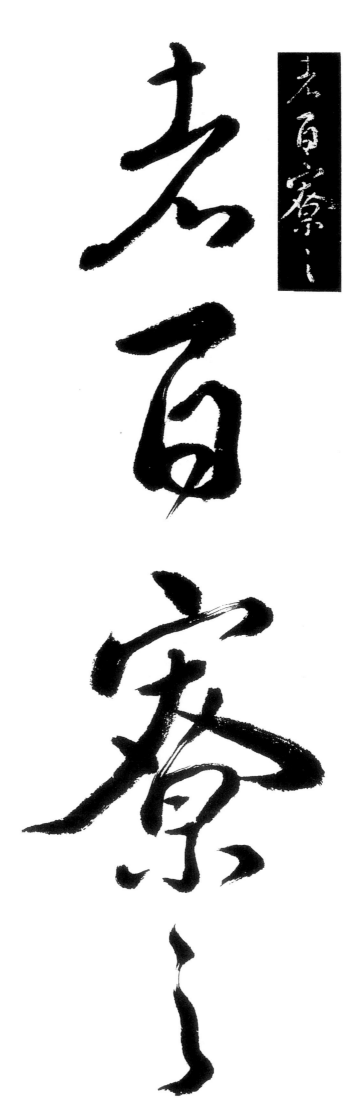

素百寮

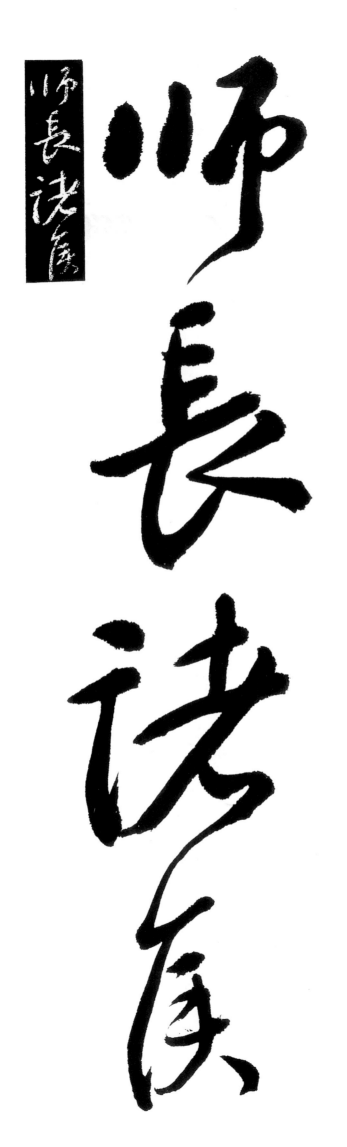

師長諸展

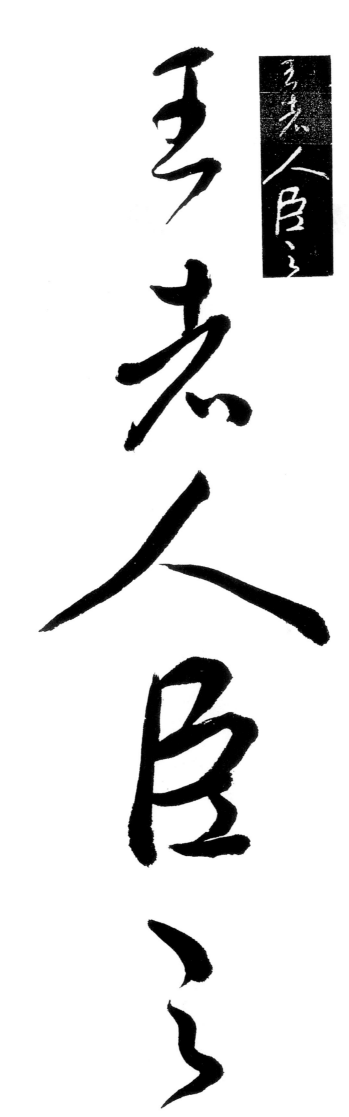

또 이렇게도 들었다. 즉 「宰相인 者는 百僚의 師長이요 諸侯悟은 人臣의 極地라고」.

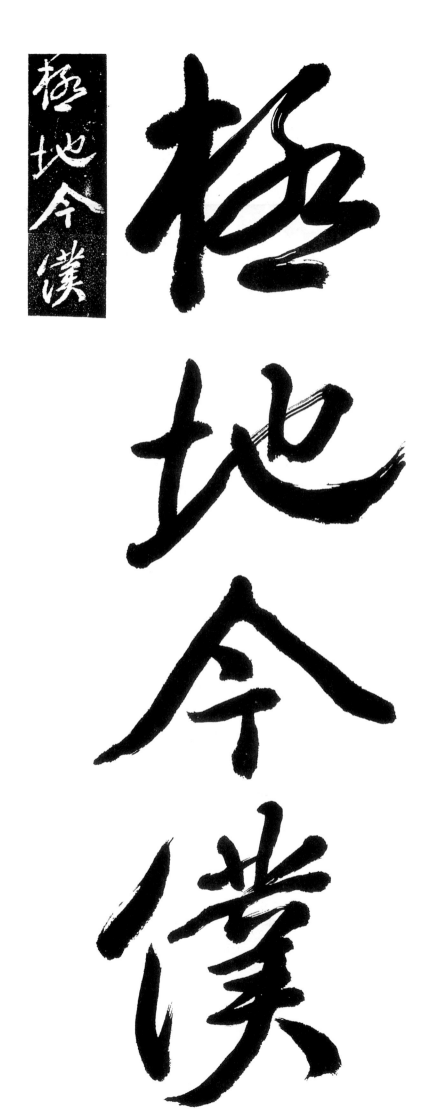

極地今僕

射挺不朽

射挺不朽

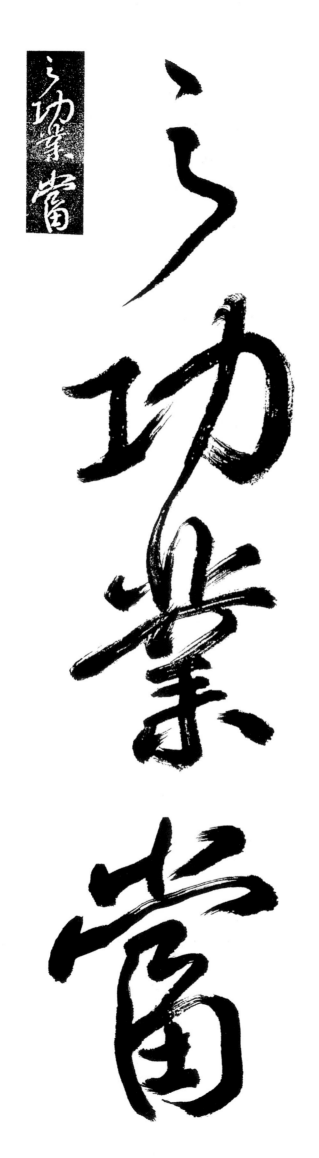

功業當

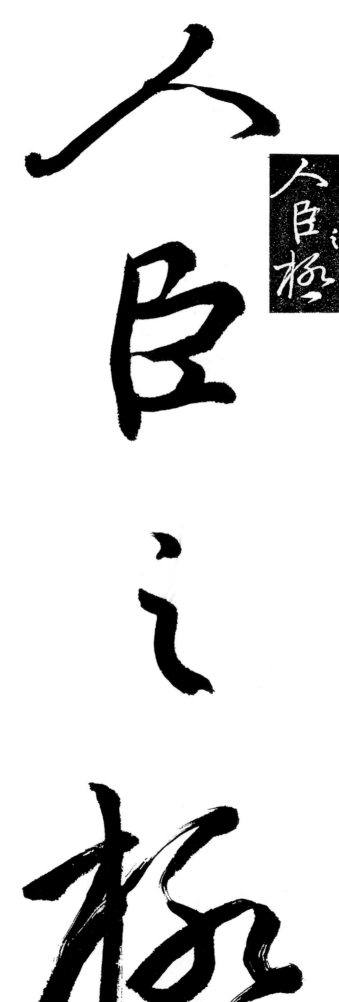

人臣之極

이제 僕射는 不朽의 工業을 세워서 定襄郡悟에 封하여져 實로 人臣의 極에 있다.

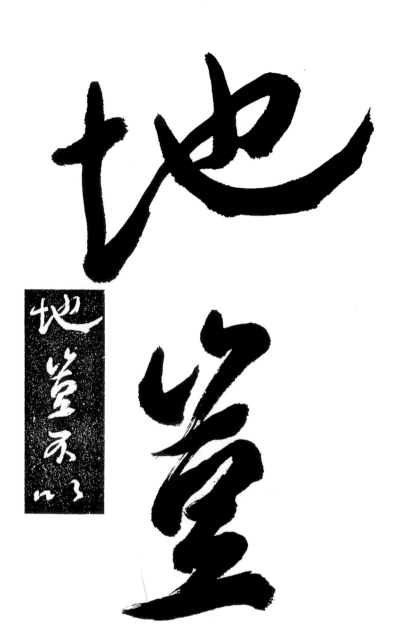

地靈不地

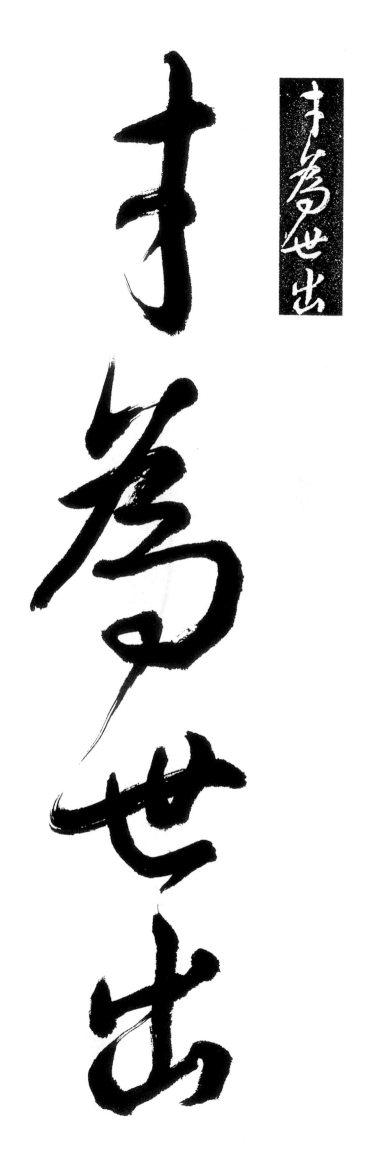

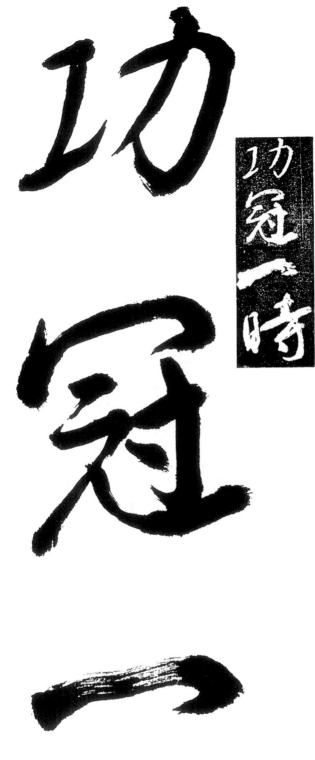

功冠一時

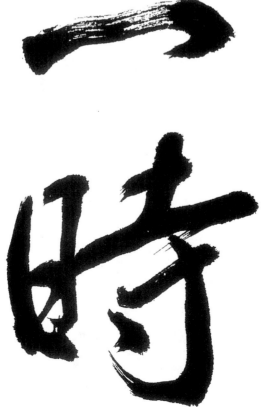

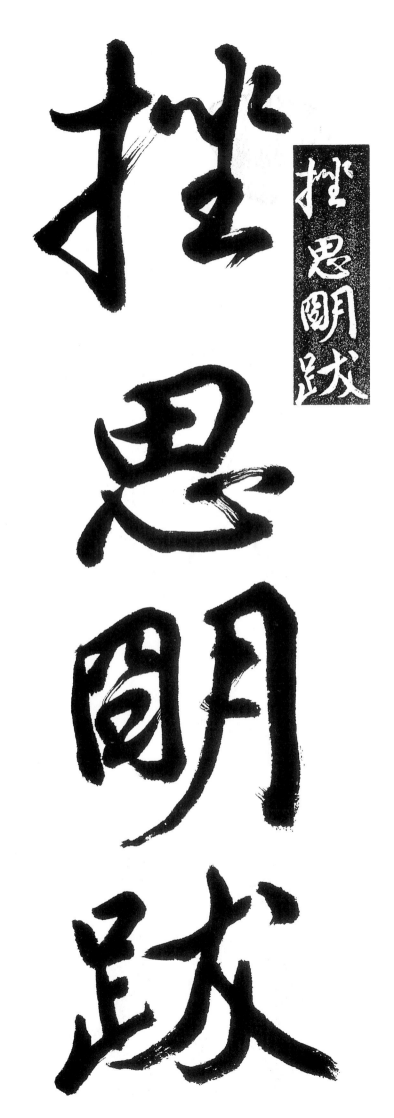

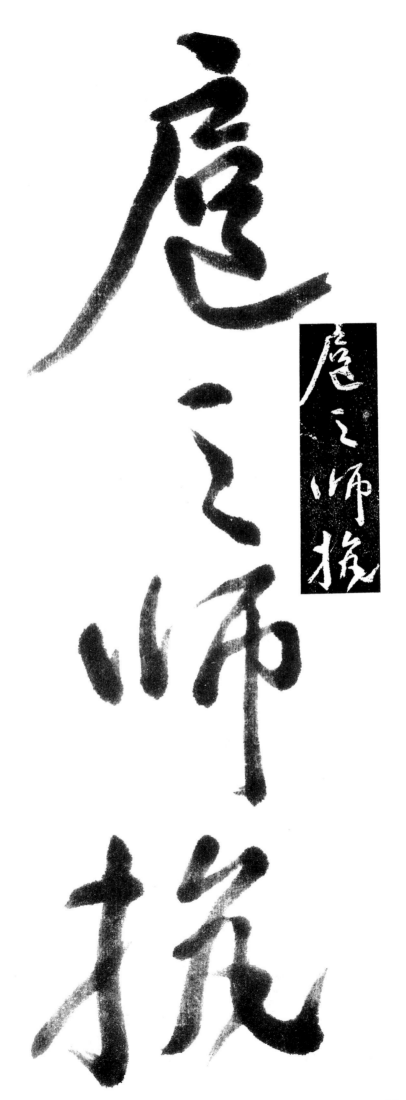

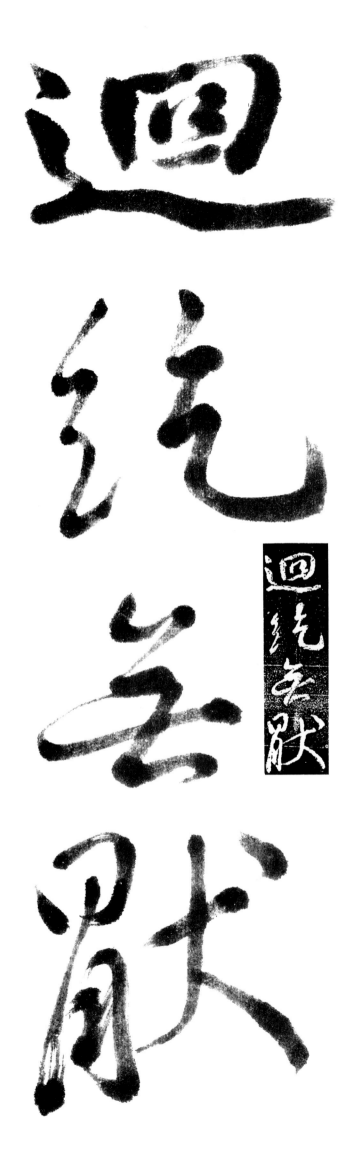

迴紇若獸

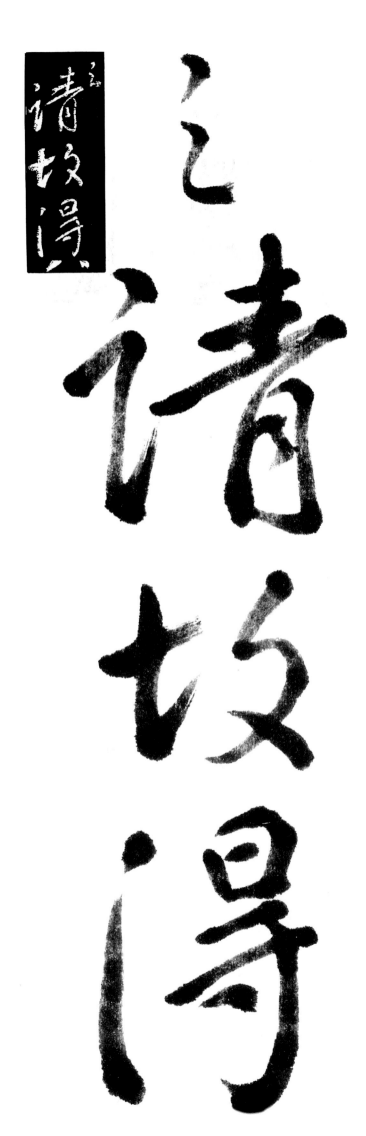

請故得

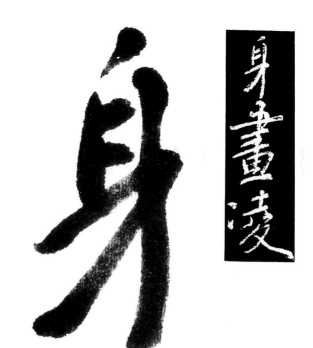

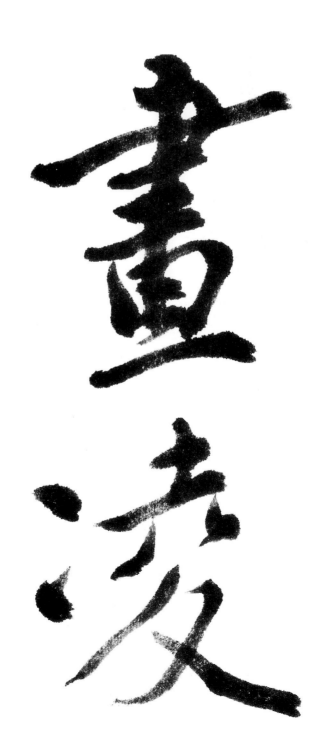

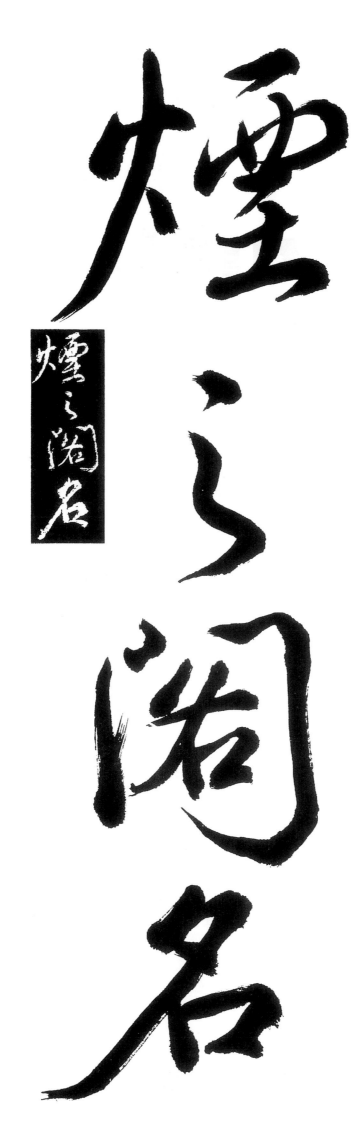

煙ら閣名

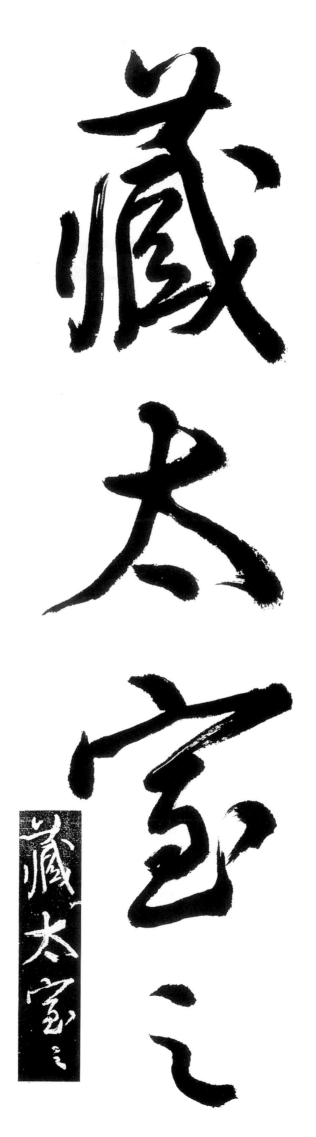

藏太家

이와 같음은 不世出의 才能이 있어 史思名의 跋扈하는 軍勢를 꺾고 廻紇의 限없는 要求를 물리치는 등 普通이 아닌 功業의 結果로서 그로하여 凌煙閣에

41

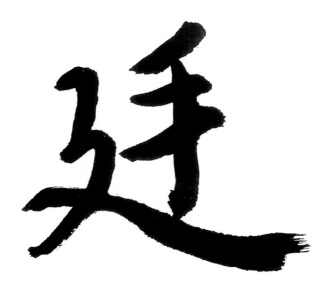

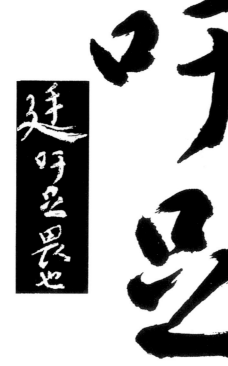

廷吁丕畏也

畵像이 그려지고 그 이름은 太室에 빛나게 되었다. 매우 畏敬할 바이다

獨美

獨美

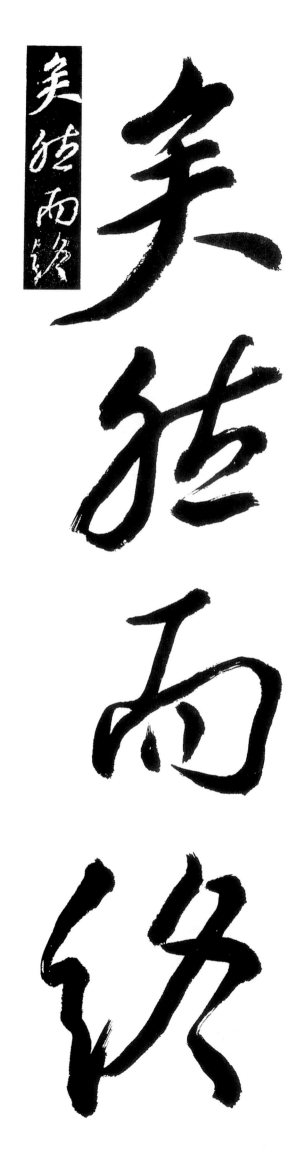

美徒而終

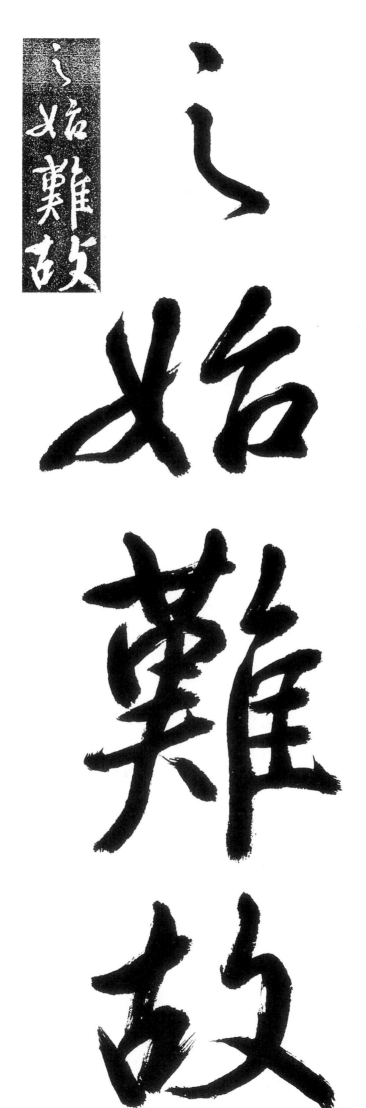

故難始之

이는 참으로 훌륭한 일이지만 美名을 終始 保全키란 決코 容易한 일이 아니다.

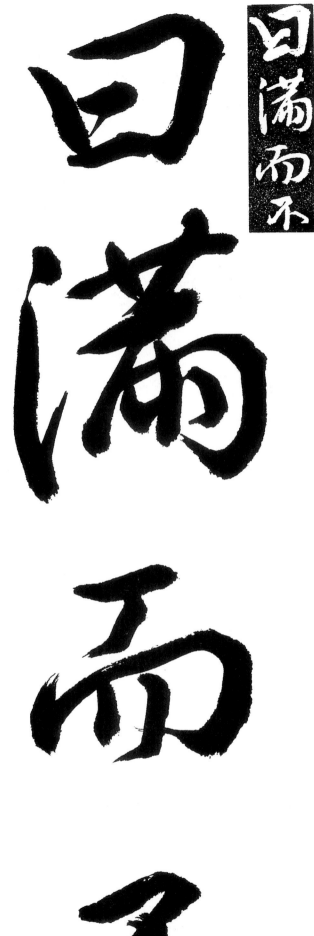

曰滿而不

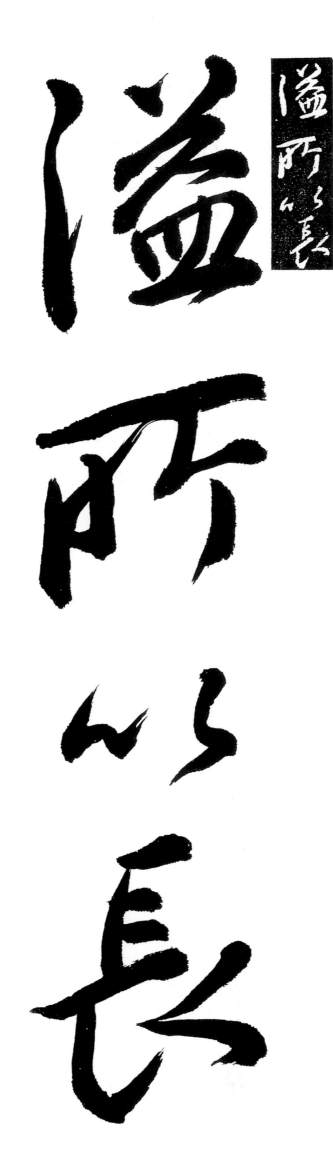

溢所ㇵ長

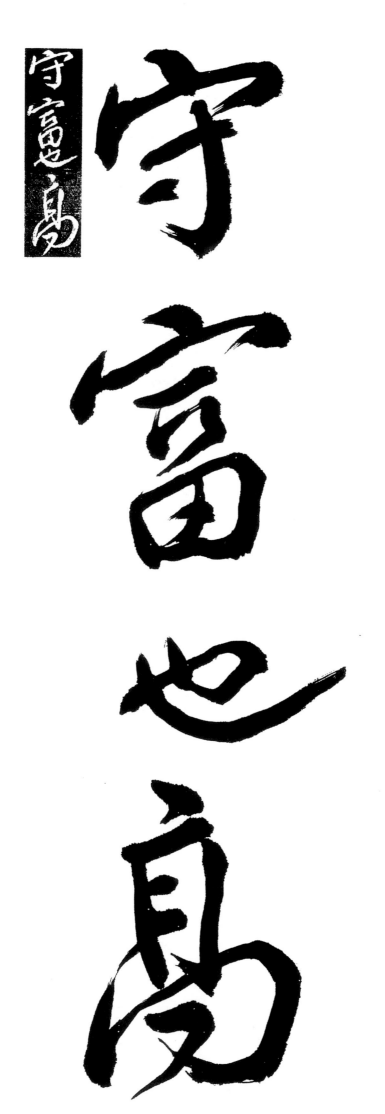

守富邑高

守富也

48

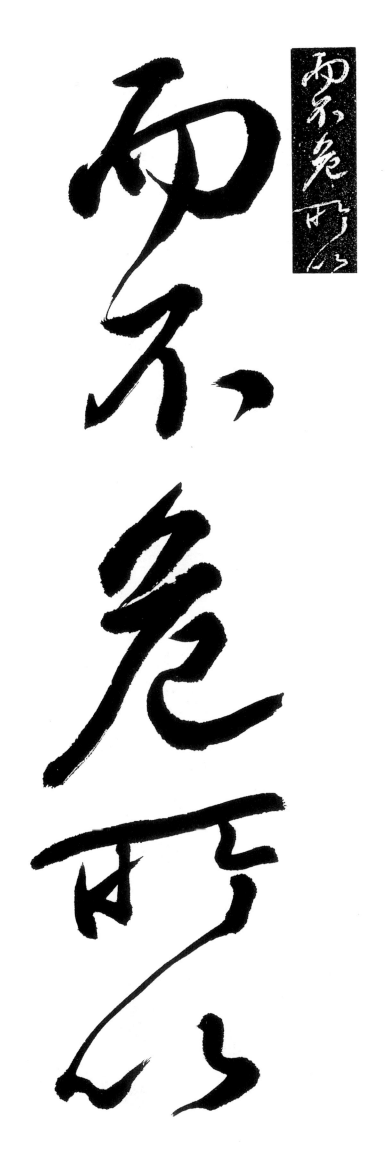

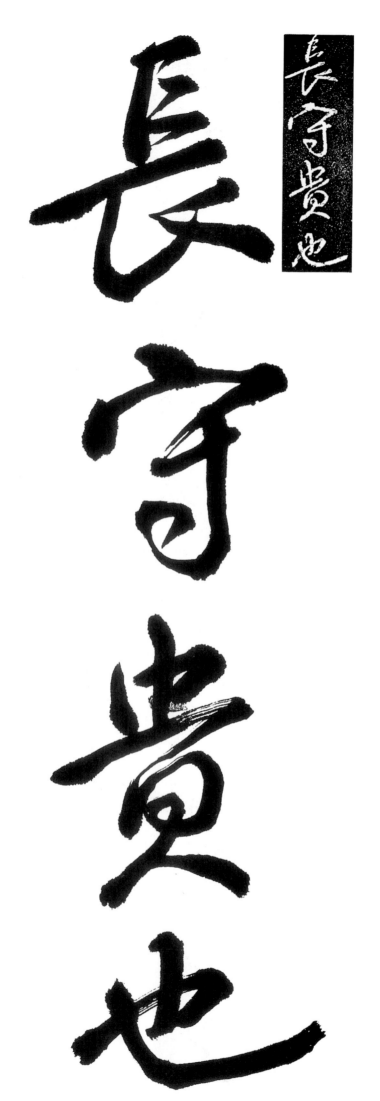

長守貴也

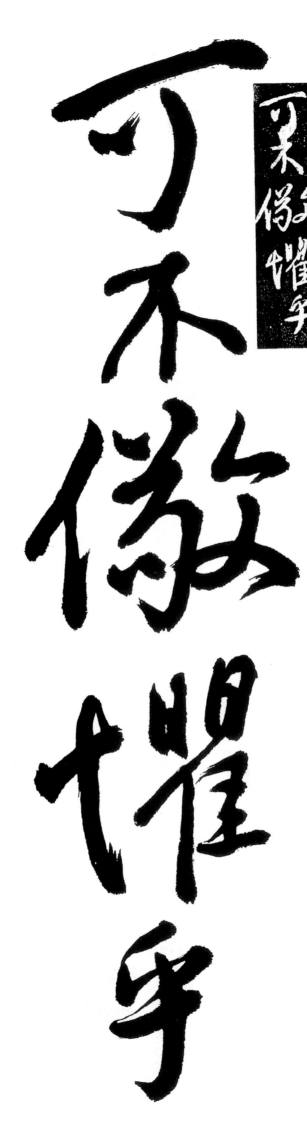

可不敬懼乎

故로 孝經에는 「가득차고서 넘치지 않음은 富를 길이 지키는 所以요 높이 되어 危殆롭지 않음은 길이 貴를 지키는 所以라」고 하였으니 實로 戒懼謹珍하여야 할 것이다.

51

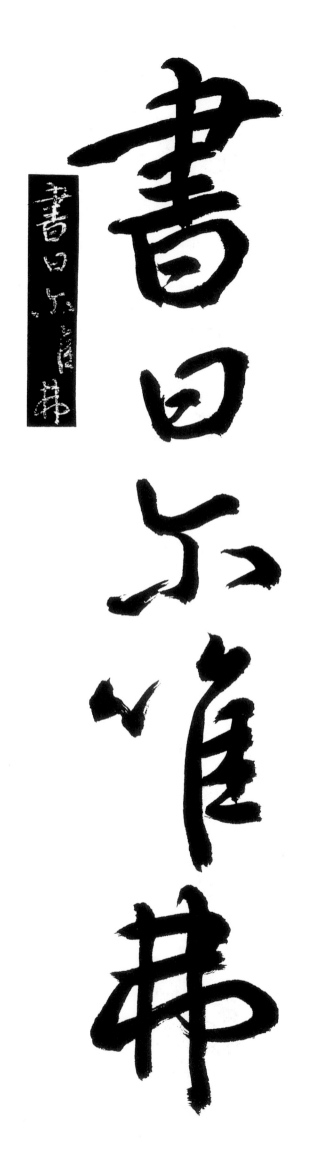

書日不雅弗

矜天下莫与

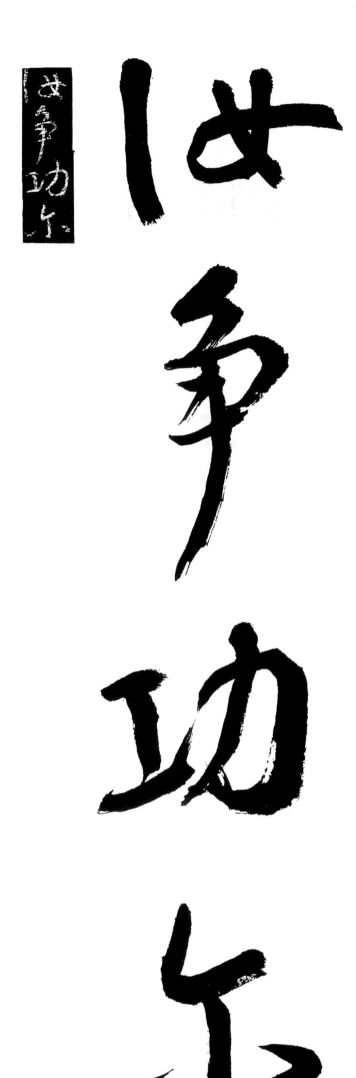

世爭功朵

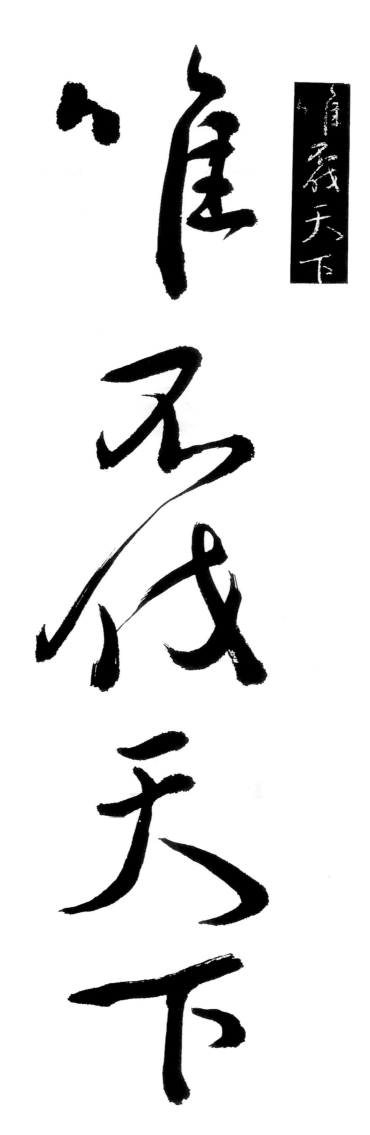

惟我天作

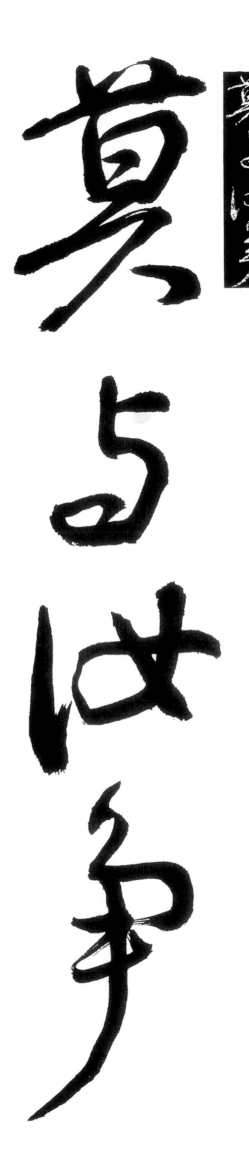

莫與世爭

書經에「너 그 功을 자랑치 않는다면 天下에 너와 功을 다툴 者 없을 것이요 너 그 能을 다툴 者 없으리라」하였다.

鶴山齋植

鶴山齋植

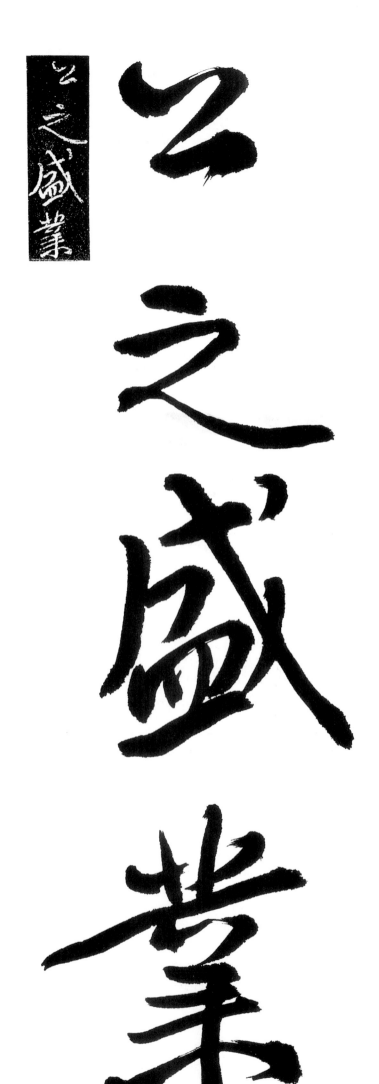

江之盛業

江之盛業

58

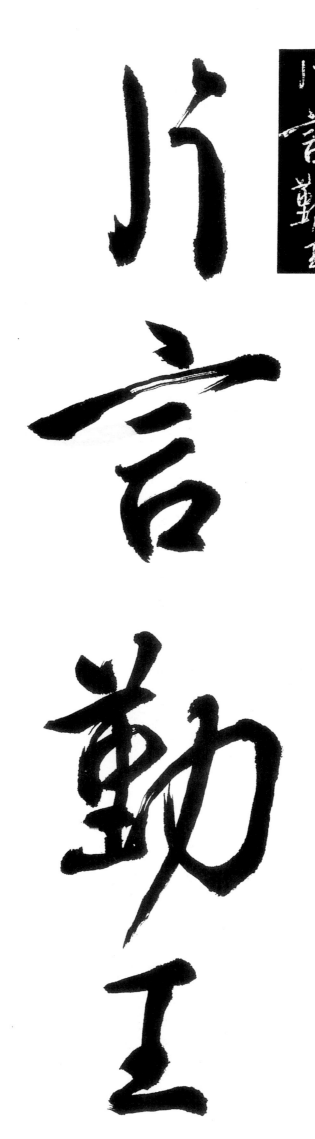

片言勤王

59

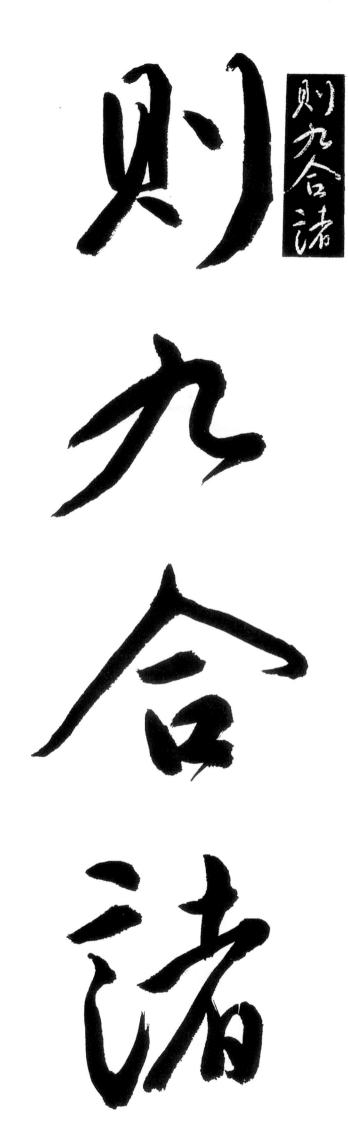

則九合諸

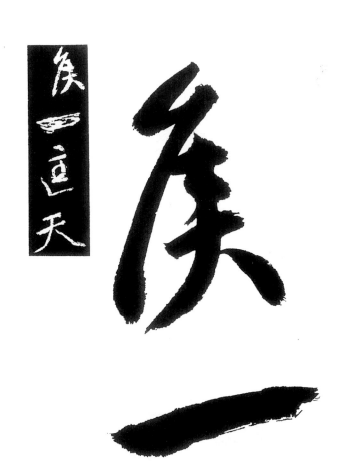

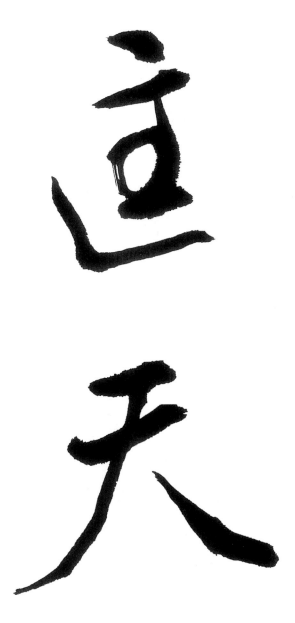

齊의 桓公과 같이 片言으로 悟에게 忠勤에 힘쓰도록 말하니 諸侯가 그 아래에 모여 天下를 翠救할만한 큰 人望이 있었으나

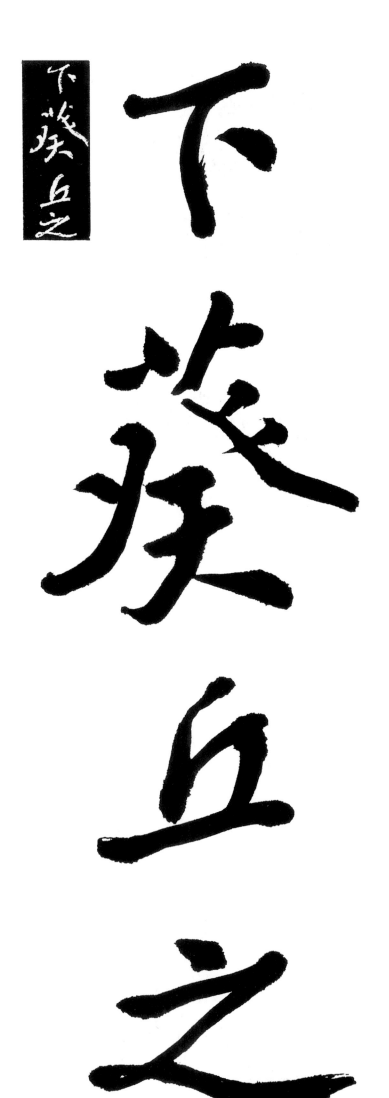

下葵丘之

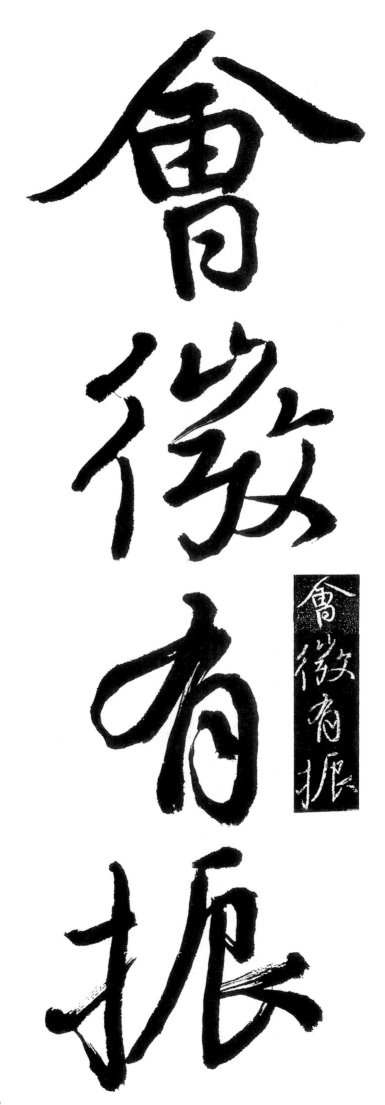

魯徵有振

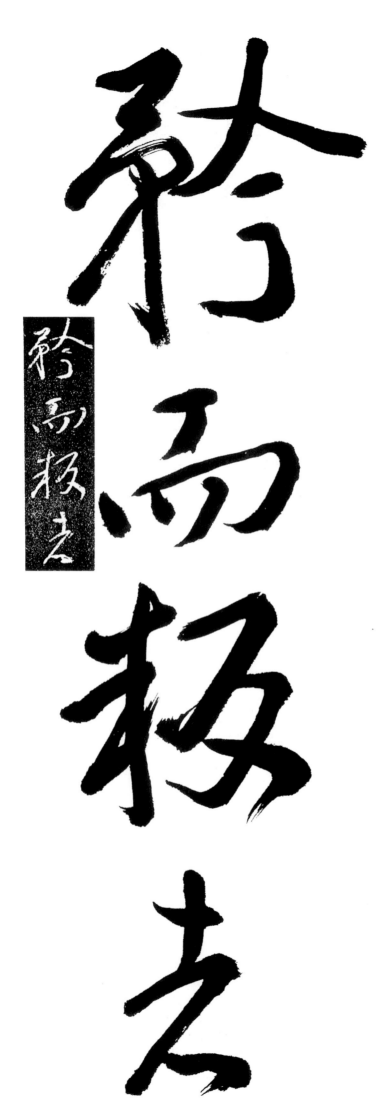

矜而不爭

葵九之會에서 驕慢한 態度가 있다하여 忽然히 이에 叛하는 者가 九國이나 되었다.

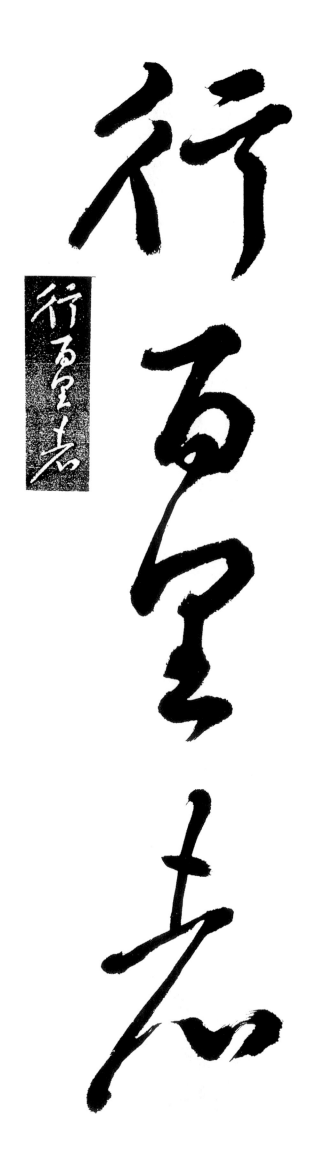

行雲流水

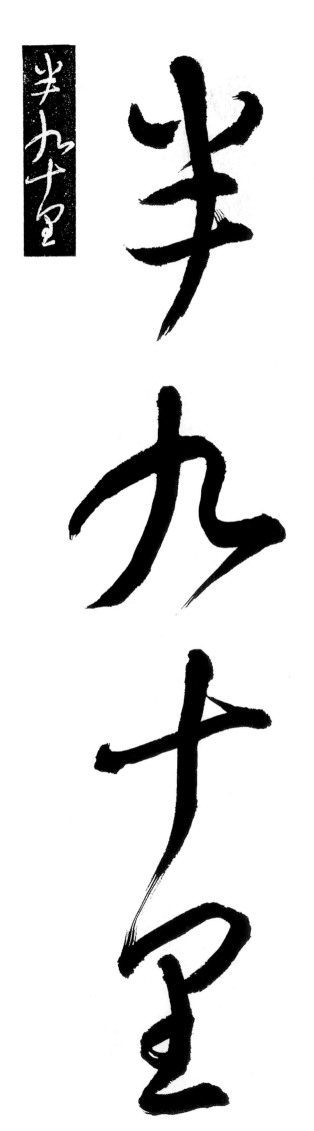

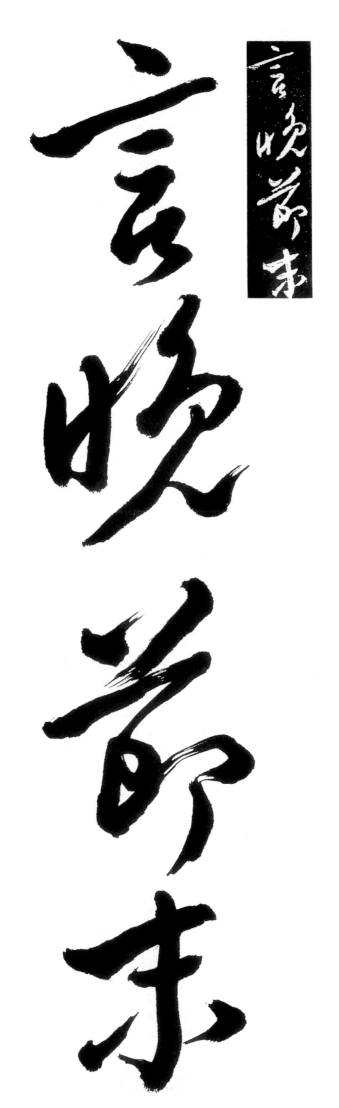

言晚節末

68

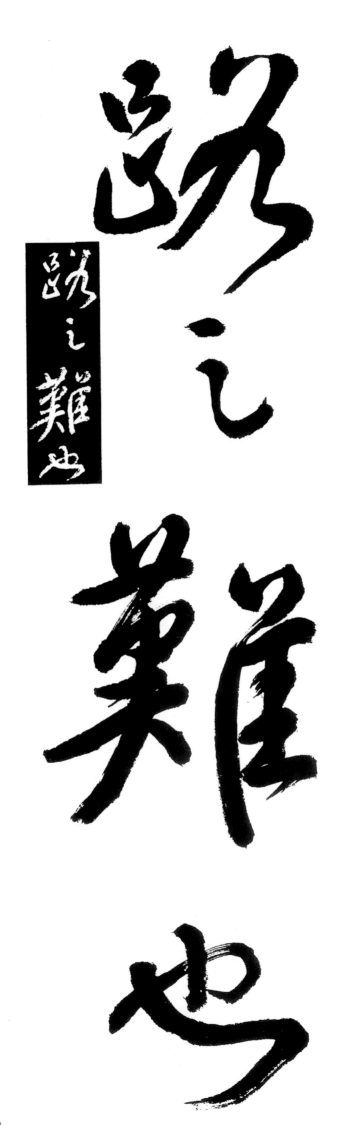

踥之難也

百理를 가는 者는 九十里를 半으로 한다는 俗談이 있는바 이는 偏節末路의 어려움을 말한 것이다.

從古不忘今泉

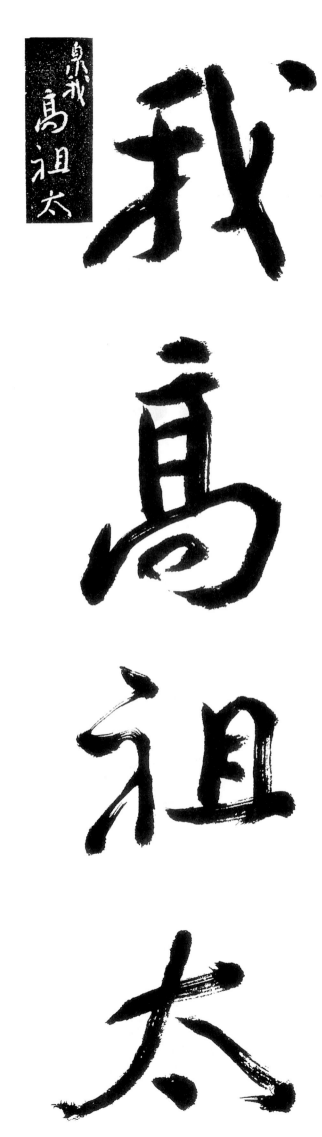

我高祖太

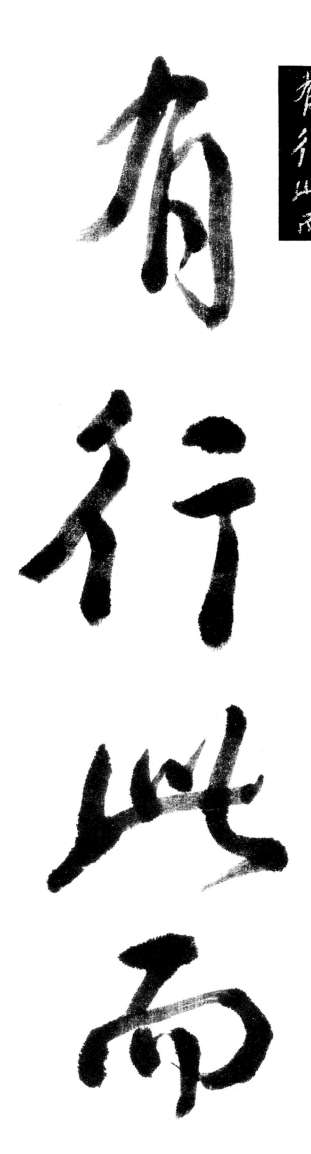

有行此雨

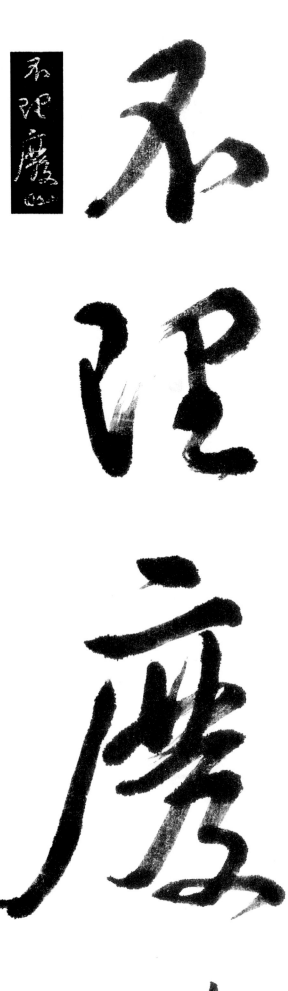

永和九年

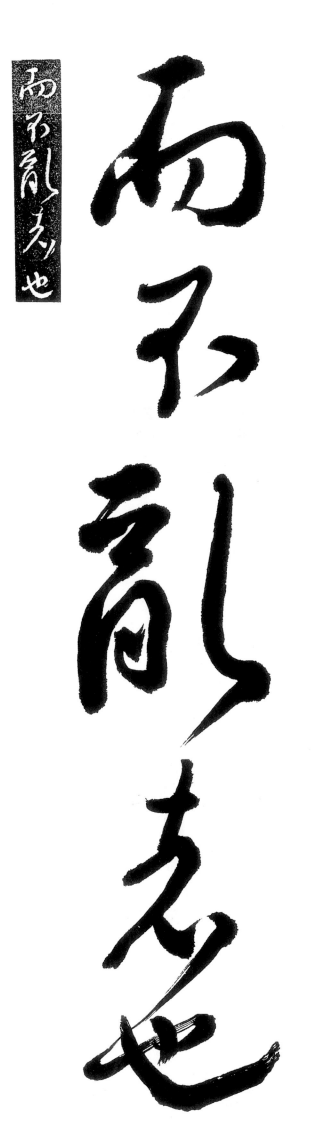

而不亂者也

우리 大唐에 있어서도 高祖, 太宗 以來 이를 行하여 다스려지지 않음이나 이를 버리고서 일이 흩트려지지 않은 일은 없었던 것이다.

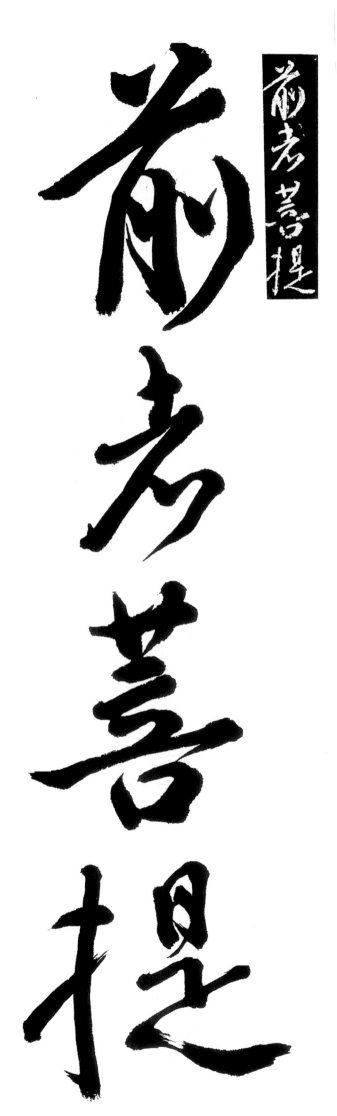

前者菩提

寺行香僕

前日에 菩提寺에서 行香하였을 때에 僕射는 親히 指揮하여

射揖麾寧

射揖麾寧

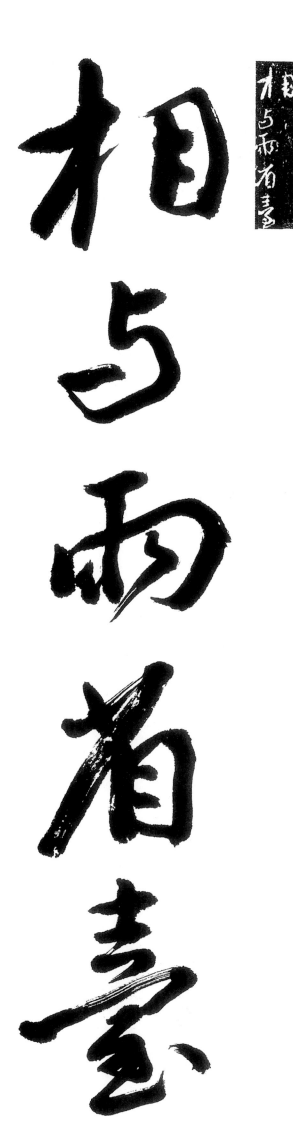

相与两相憙

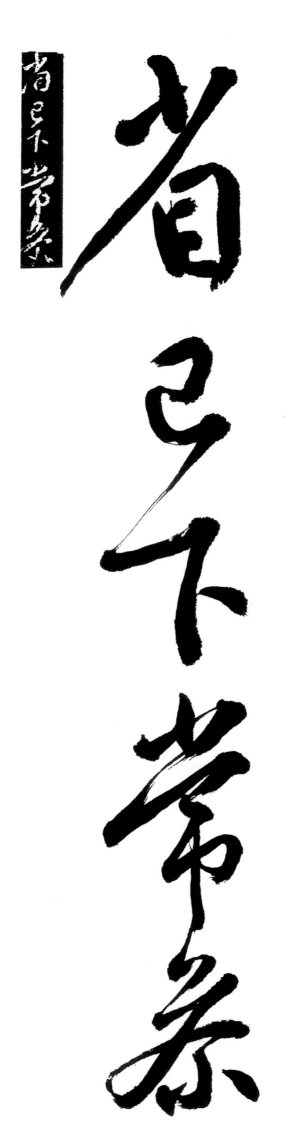

省己下常祭

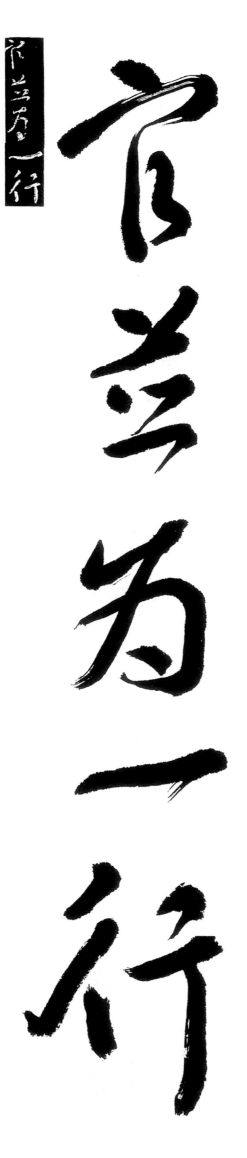

官省為一行

宰相과 兩省臺省의 常參官을 一行坐로 하고

81

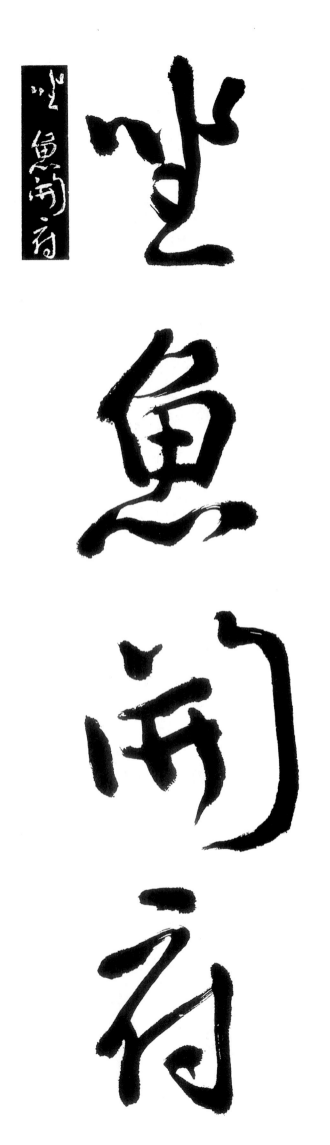

坐魚閒看

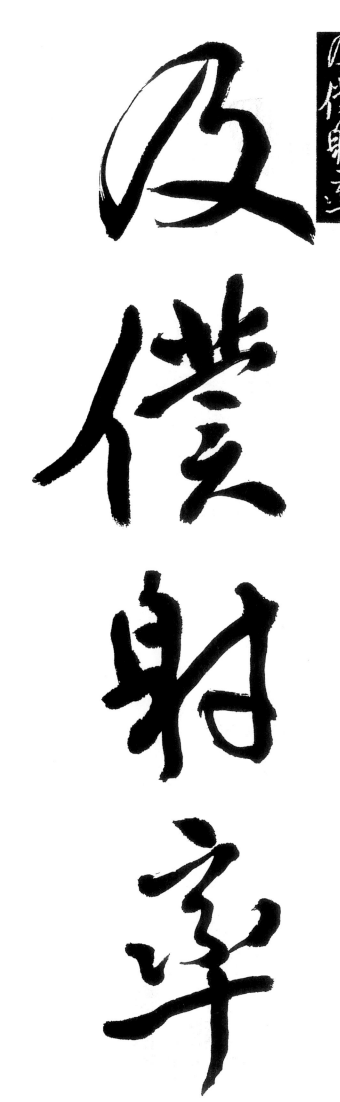

及僕射辛

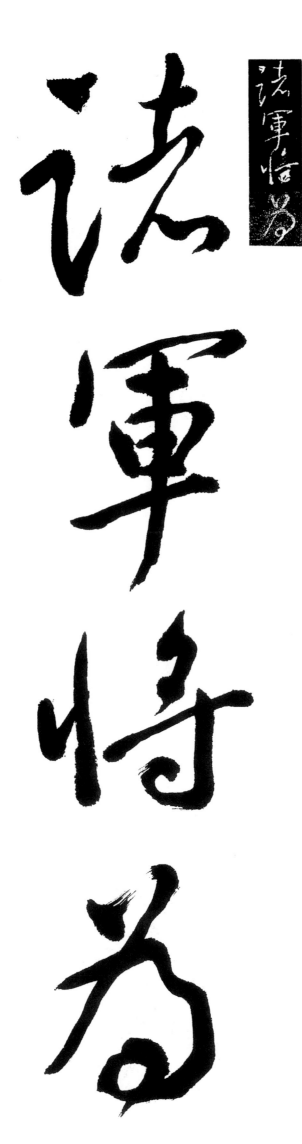

读軍将為

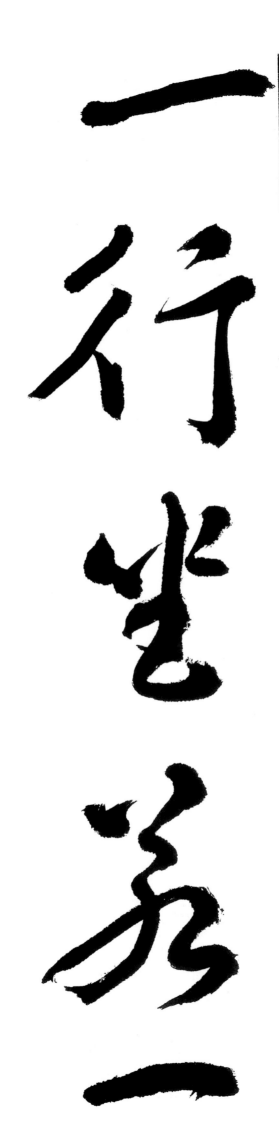

一行坐爲

貌開府 및 僕射가 諸軍將을 거느려 一行坐로 하였다。

85

時從權狩

86

未可仍況積

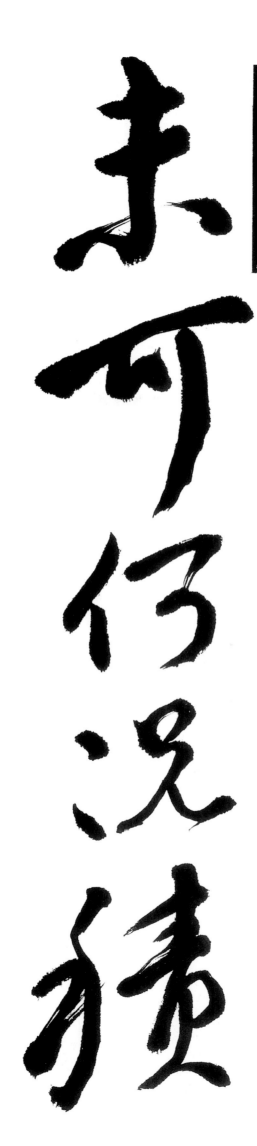

이런 일은 一時의 方便에 따른 措置였다 하더라도 옳지 못한 것이다.

87

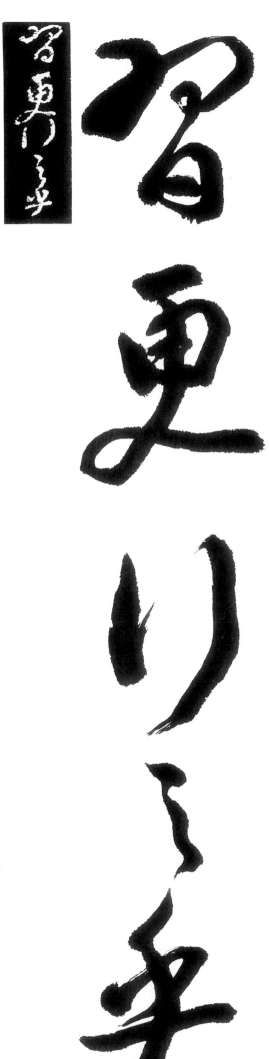

習更리之

하물며 다시 이것이 慣例가 되어서 거듭 이와 같이 行함은 千萬不當하다고 하지 않을 수 없다。

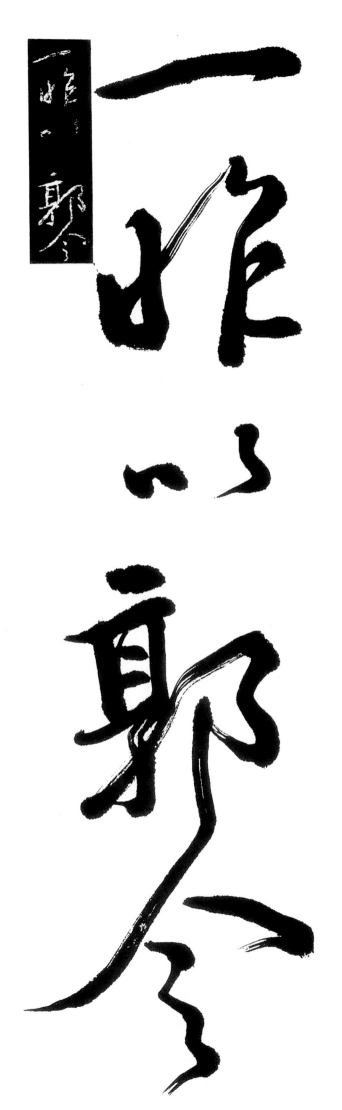

그러함에도 不拘하고 一昨에는 또 郭令公父子의 軍隊가

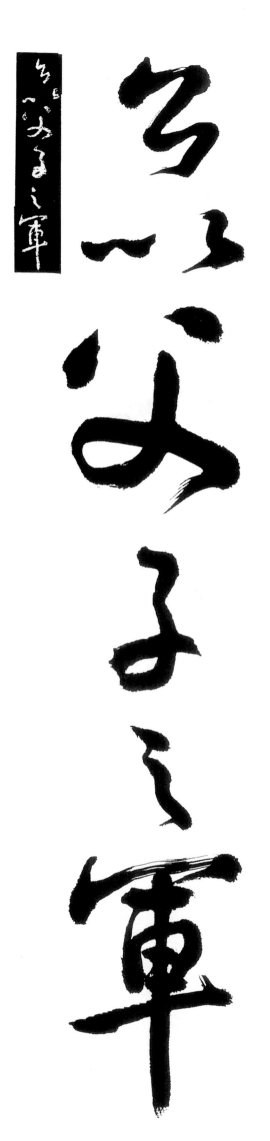

ちょいむる筆

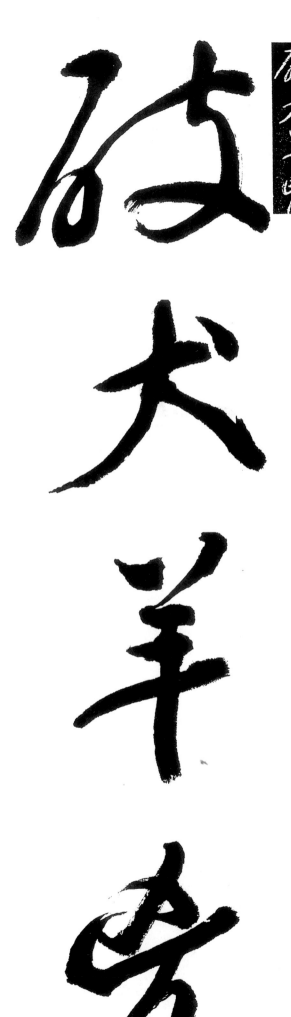

破犬羊虎

逆徒를 壽療하고 凱旋하였으므로

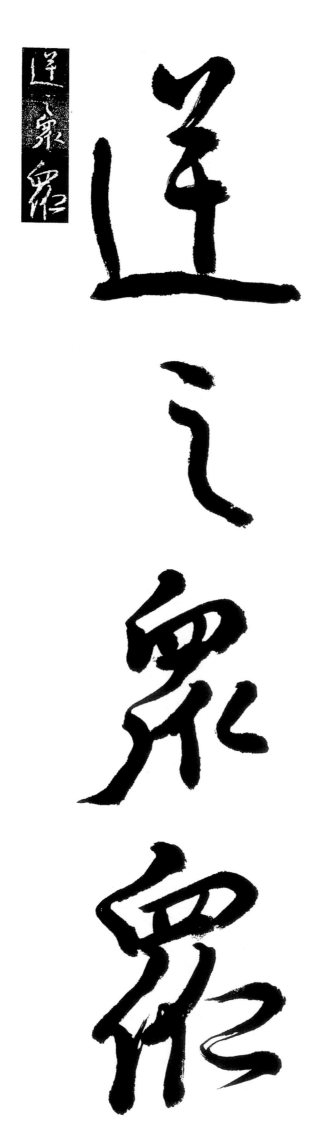

逢之眾眾

情似春帆

不頂而戴

사람들은 歡囚하였으나 그에 相應한 恩射가 없었음을 恨스럽게 여겼기 때문에

是用者

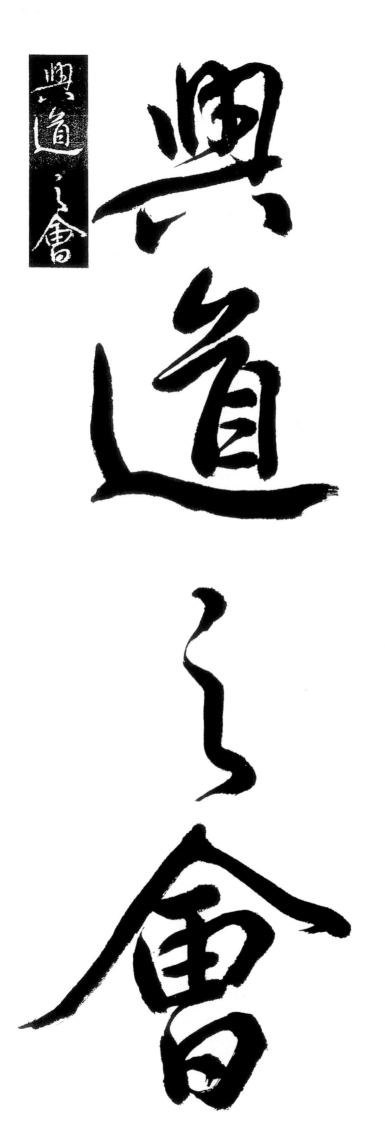

興道之會

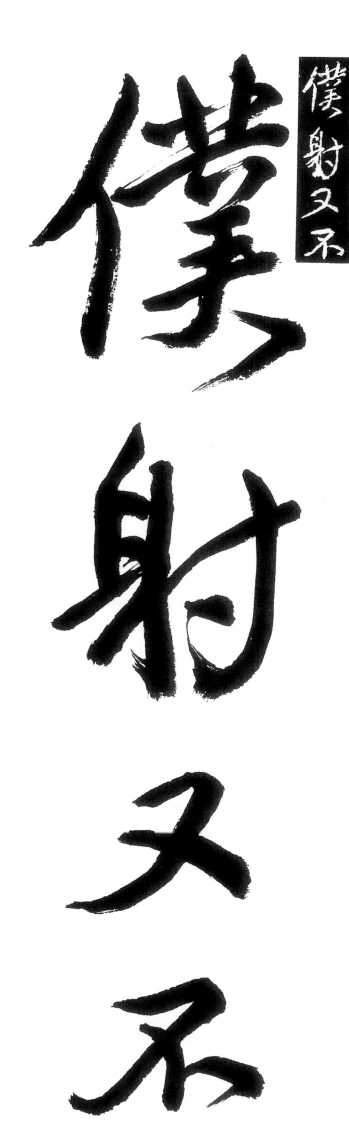

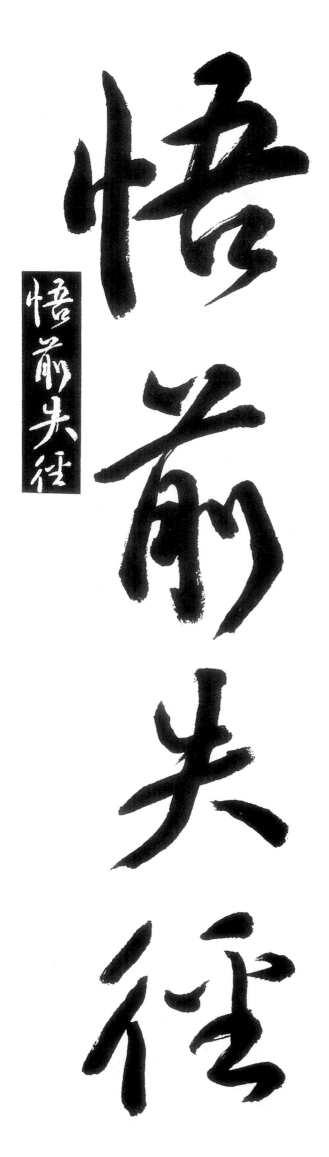

悟前失徑

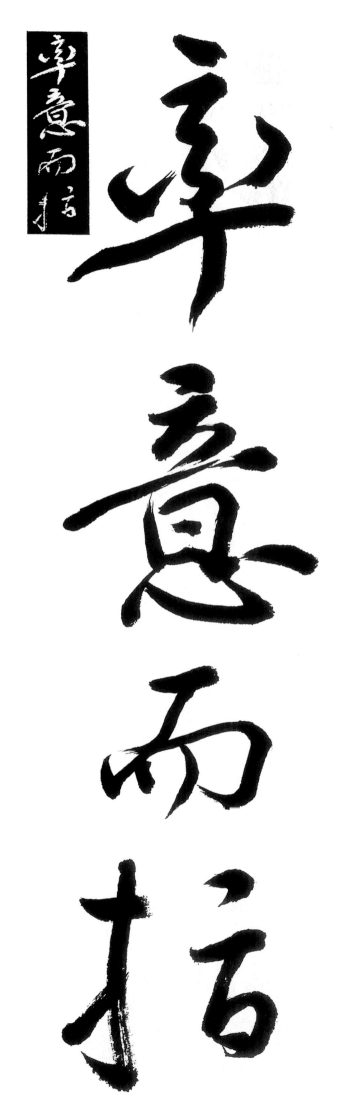

率意而�95

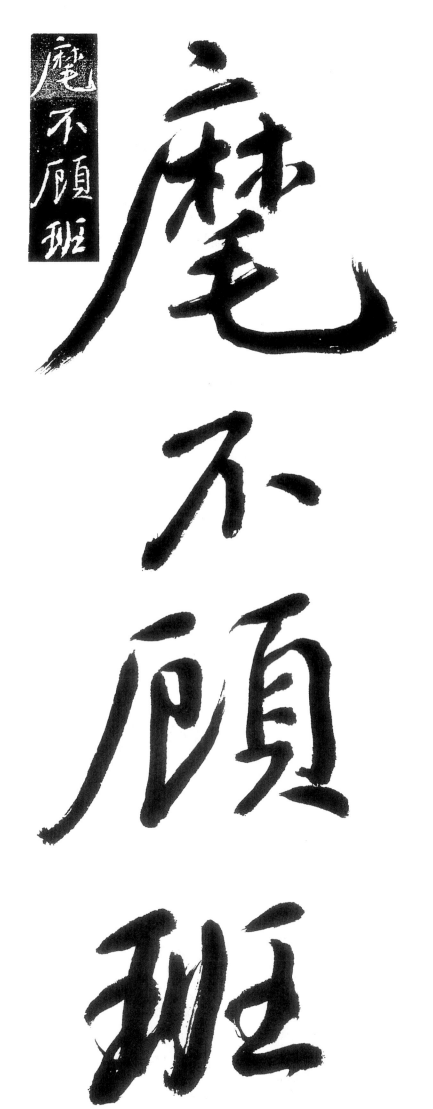

靡不顧班

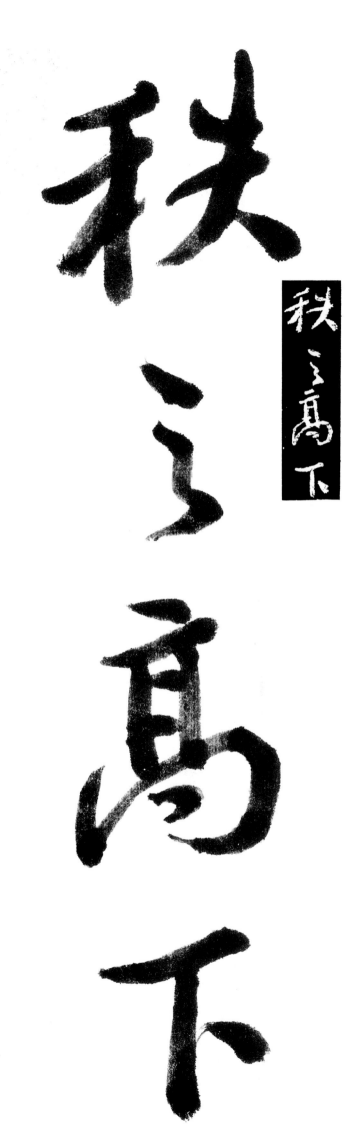

秋高馬下

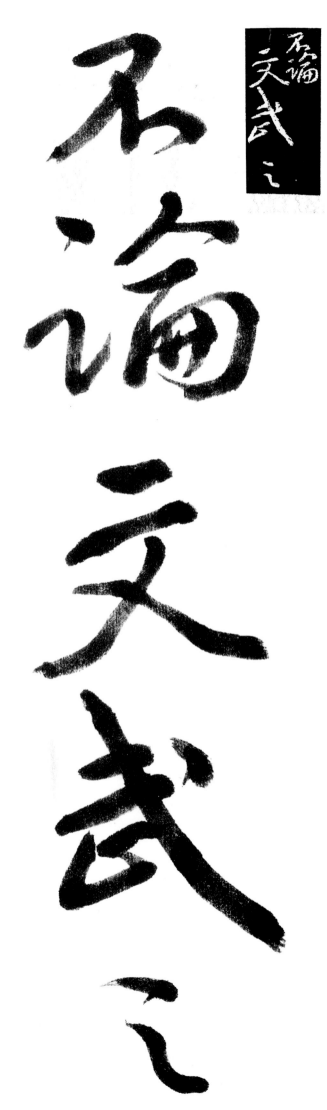

不論文武之

興道의 會를 開催한바 僕射는 이 때에도 悌秩의 高下와 文武의 誓右도 돌보지 않고

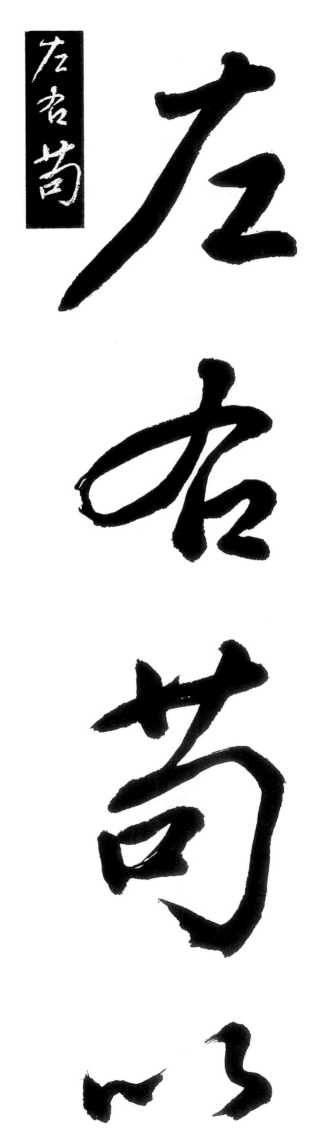

左右苟

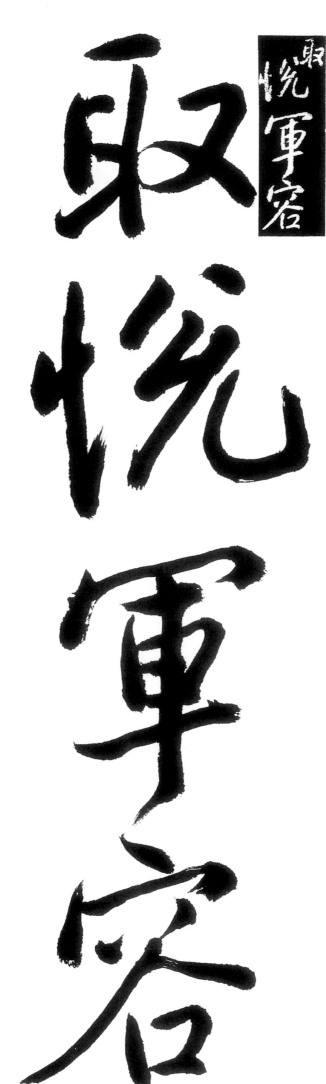

取悅軍容

任意로 指揮하여 一念으로 오직 權力者인 軍容의 비위를 맞추기에 重點을 두어

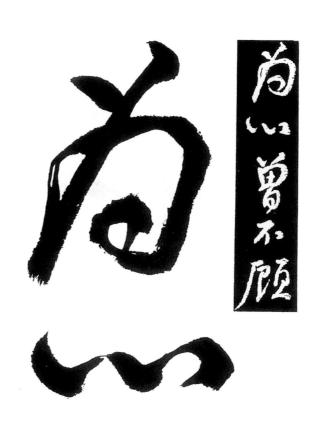

尚い曽不顧

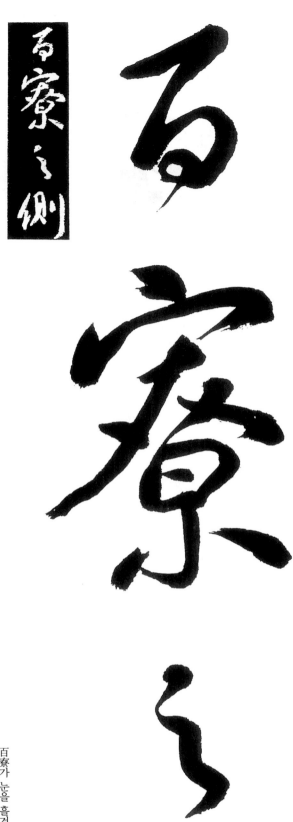

百寮之側

百寮가 눈을 흘겨 稻怪한 일이라고 생각하는 것도 介意치 않은 모양이었다.

106

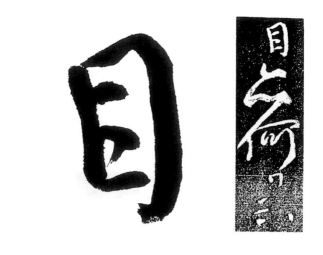

目前無異

清書攫

金之士袞

甚水謂也

이와 같은 짓은 白書에 金을 훔친 것과 무엇이 다르다고 하겠는가. 매우 不合理한 일이다.

君子는 他人을 親히 지냄에도 禮로서 해야할 것이지

111

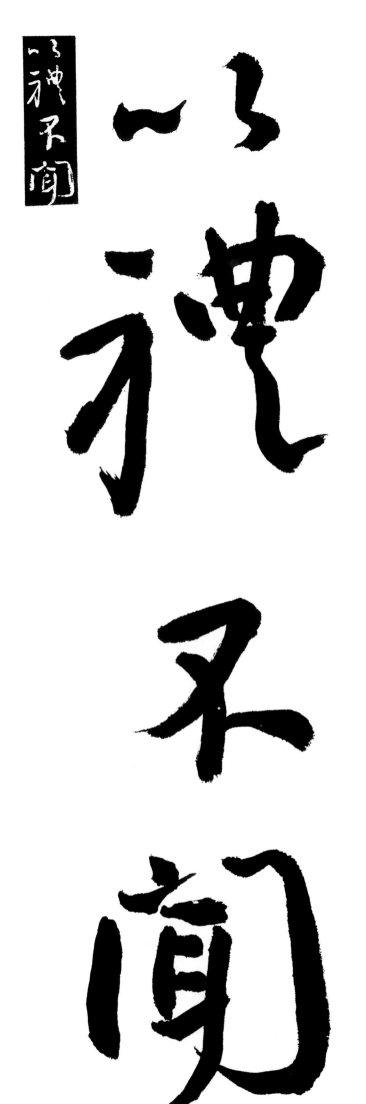

祝神不聞

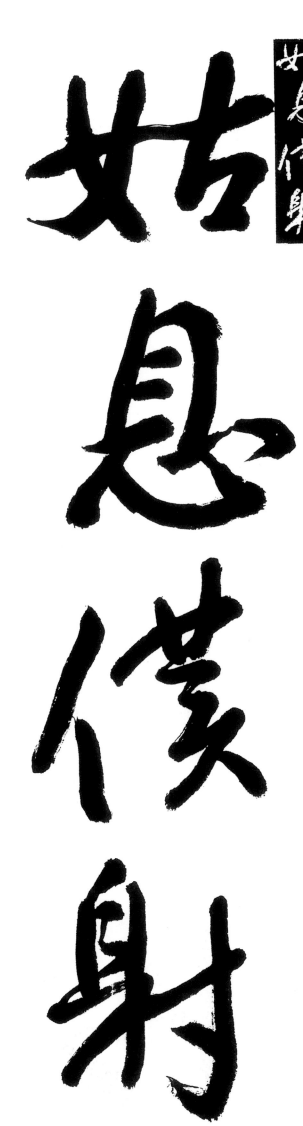

姑息彌射

姑息的 手段으로 모면하였다는 사례는 들은적이 없다.

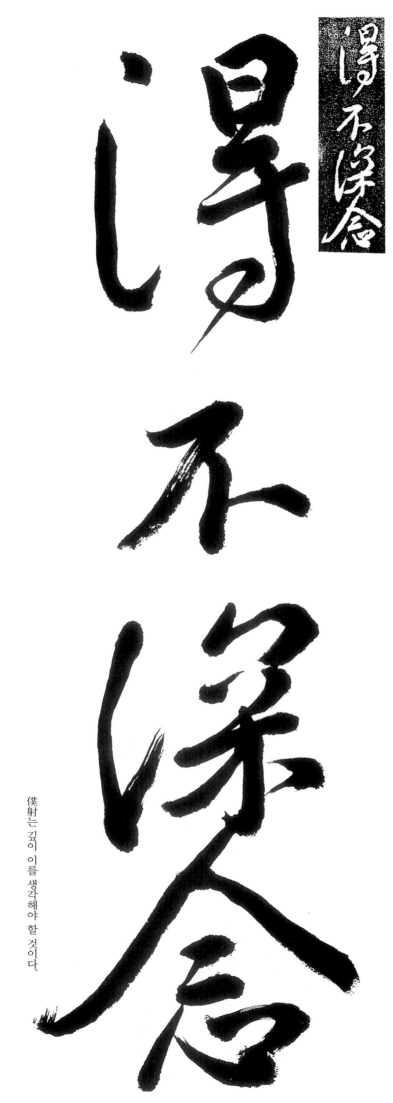

得不漂念

僕射는 깊이 이를 생각해야 할 것이다.

竊聞軍

容之為人

深入佛海

眞鄕이 듣는 바에 의하면 貌朝恩은 佛道를 淸修하고 깊이 이에 歸依한 사람이며

清修梵行

清修梵行

119

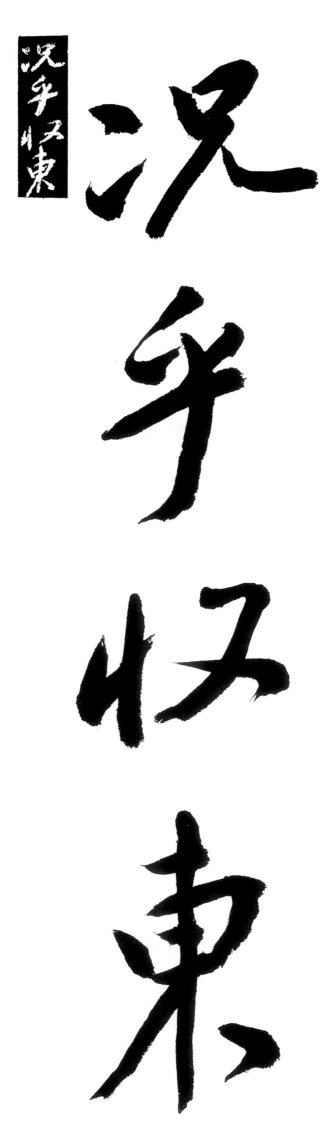

況乎�懷東

京有弥烄

京有弥烄

더욱이 東京을 回贈하고 己을 殄療한 功業이 있고

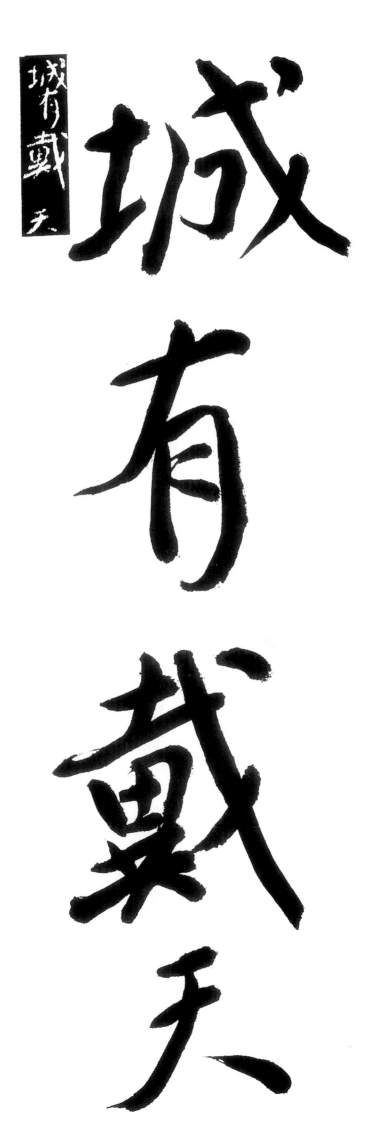

城有戴天

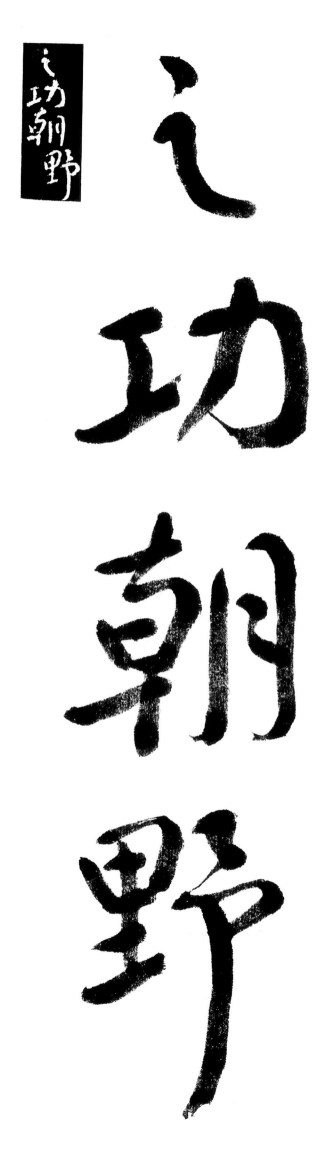

之功朝野

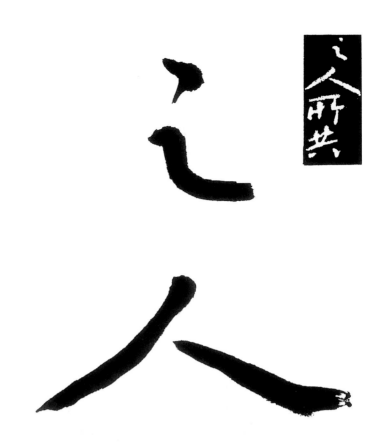

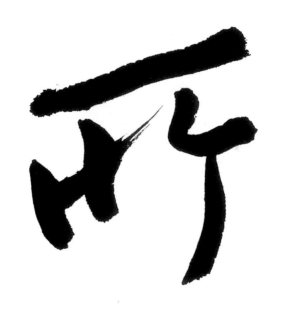

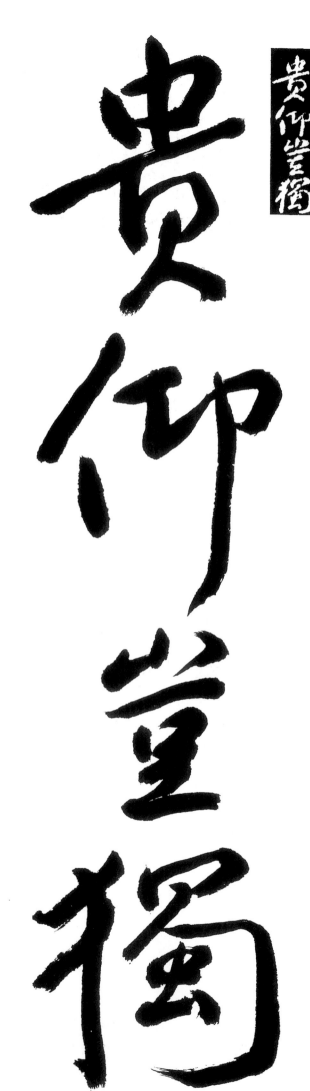

貴仰豈獨

陝城을 지켜 朝野에서 다같이 尊奉貴仰하는 바이니

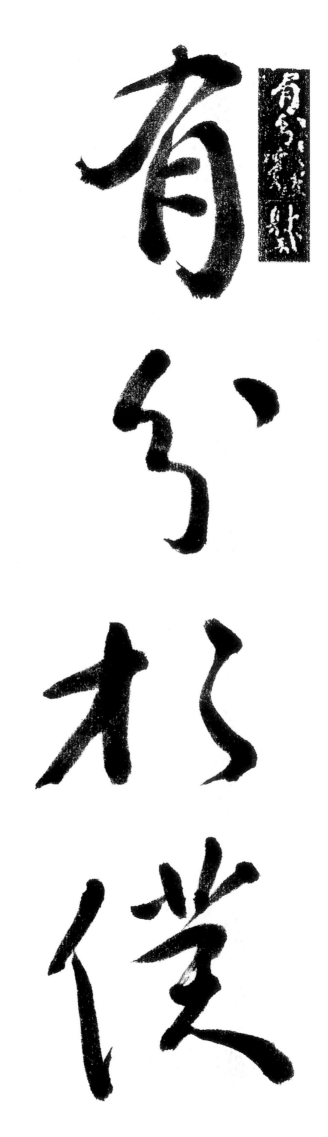

有分於松僕

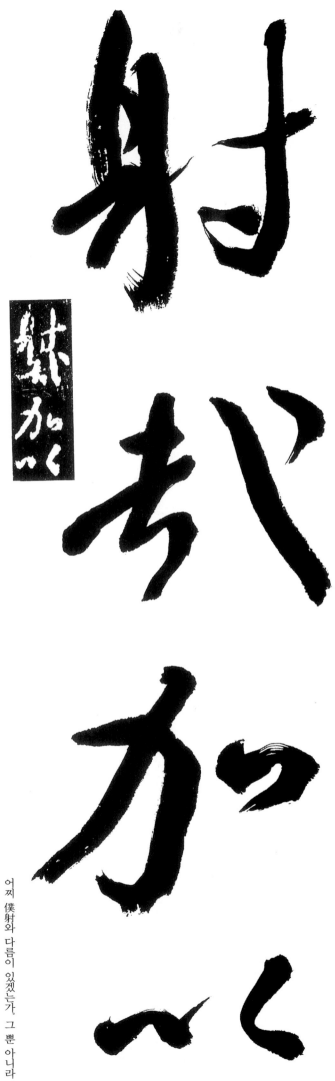

射弐加入

어찌 僕射와 다름이 있겠는가 그뿐아니라

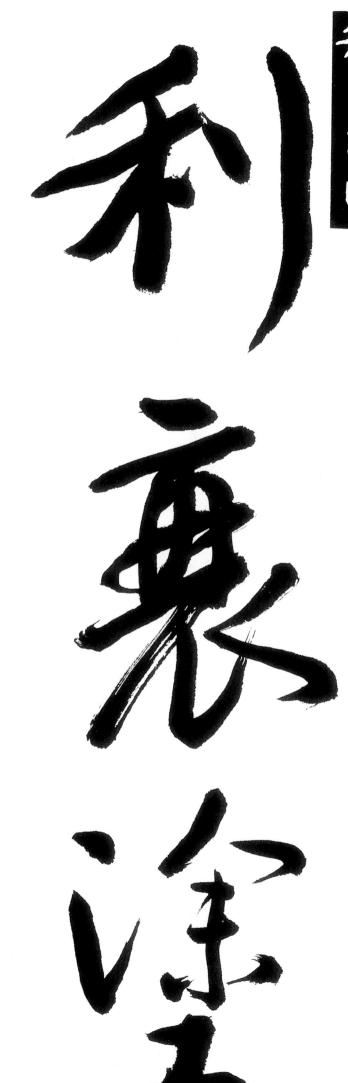

利裛溙

軍容의 爲人이 利害得失에 介意하는 따위가 아니므로

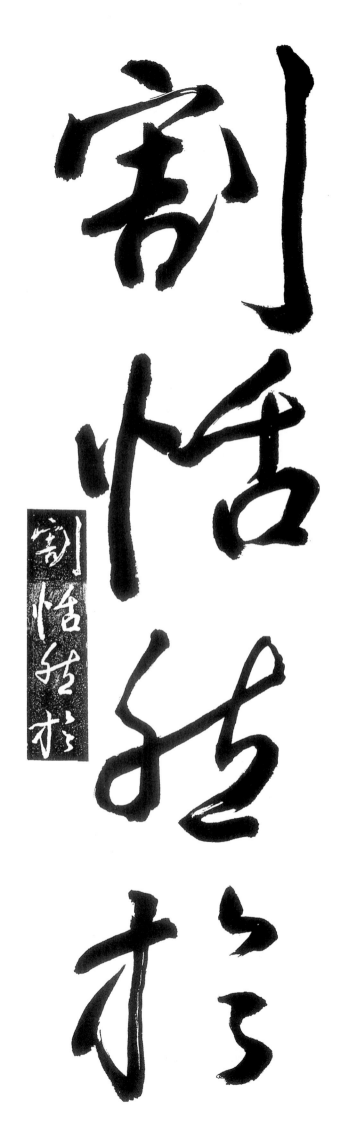

割情析

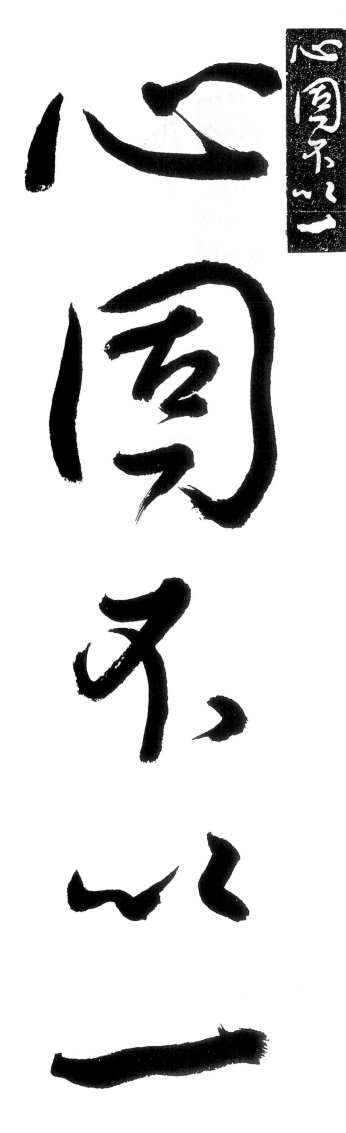

心同不一

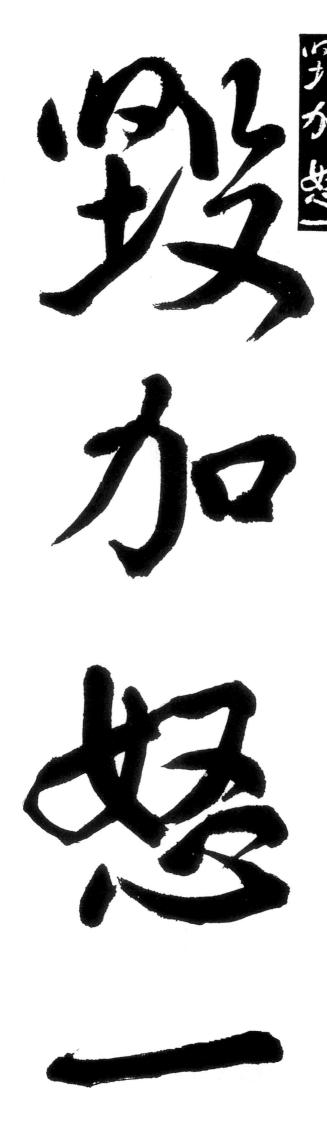

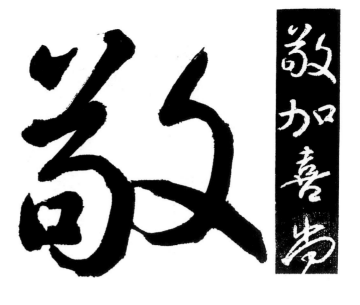

敬加喜尚

敬

加

喜

尚

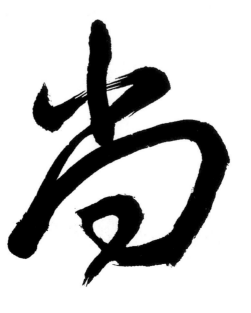

一毀에 怒하고 一敬에 기뻐하는 것은 勿論이요

133

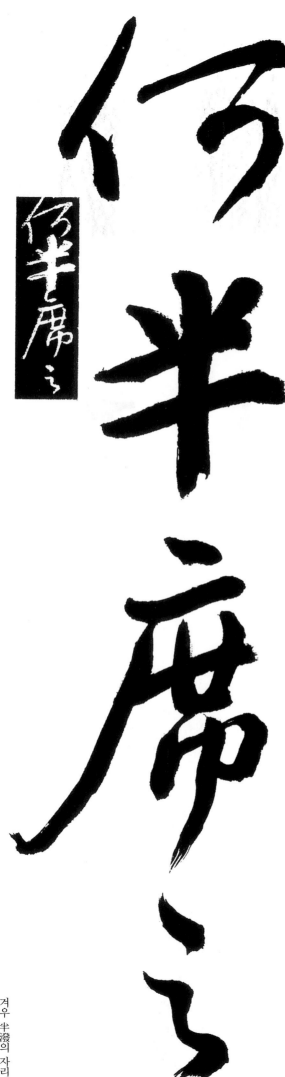

何半席

겨우 半潑의 자리나

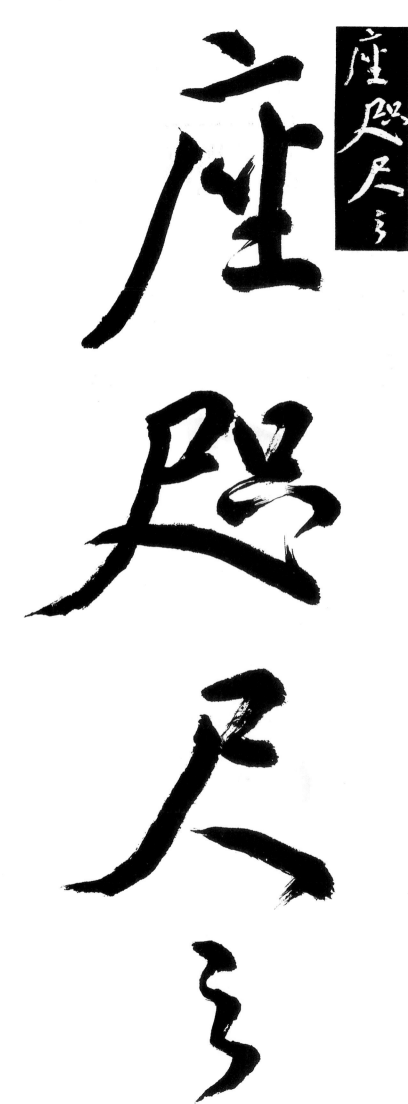

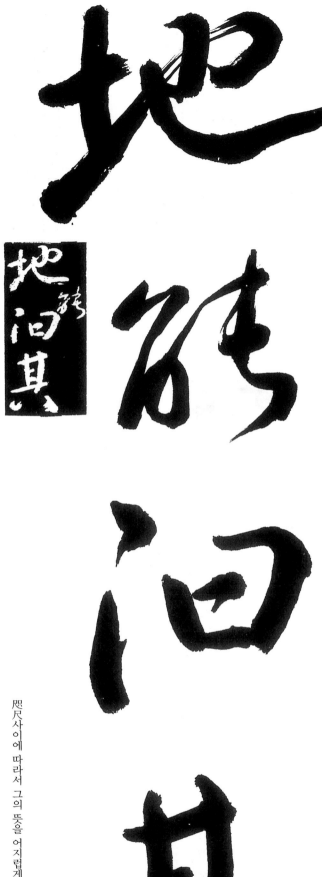

地轉泏其

尋尺사이에 따라서 그의 뜻을 어지럽게 하는 따위의 일이 있을 理가 없을 것이다.

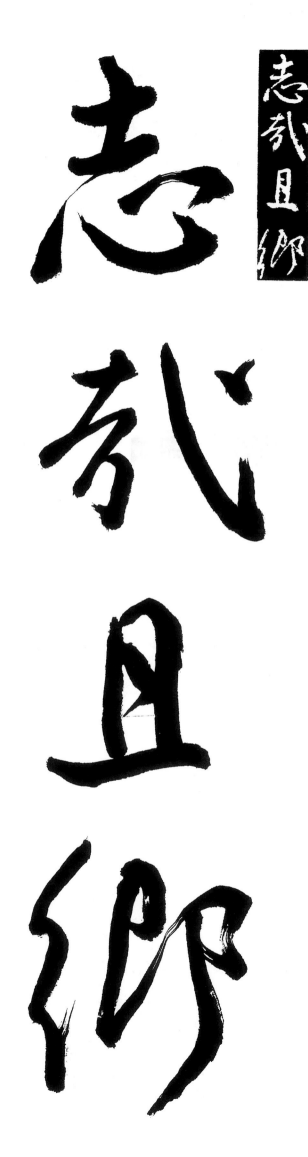

志我且卿

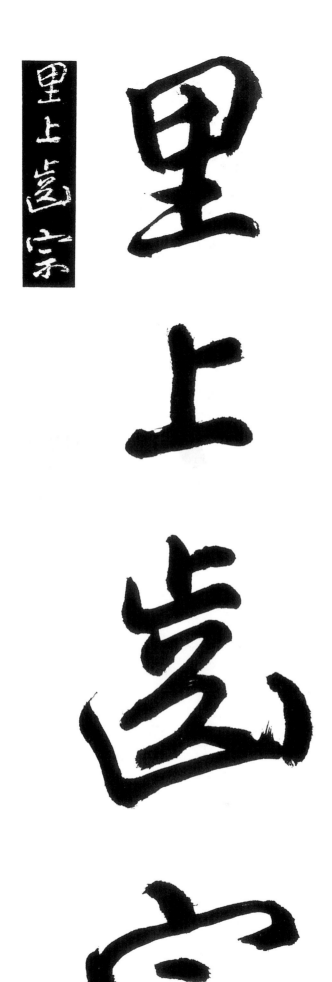

里上遠宗

廟上二爵朝

廟上二爵朝

鄉黨에서는 年長者를 上으로 하고 薦廟에 있어서는 爵位가 높은 者를 上으로 하고

139

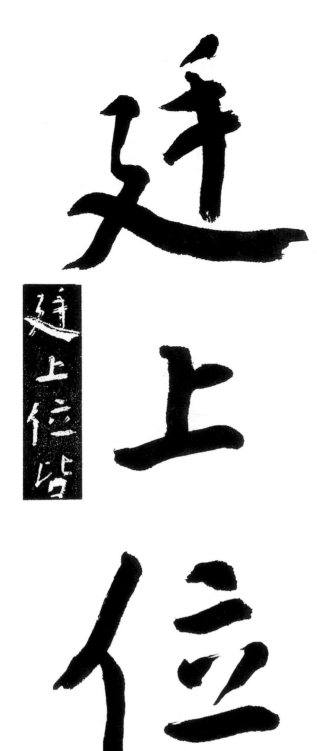

廷上位皆

朝廷에 있어서는 官位가 높은 者를 上으로 하는 것이다.

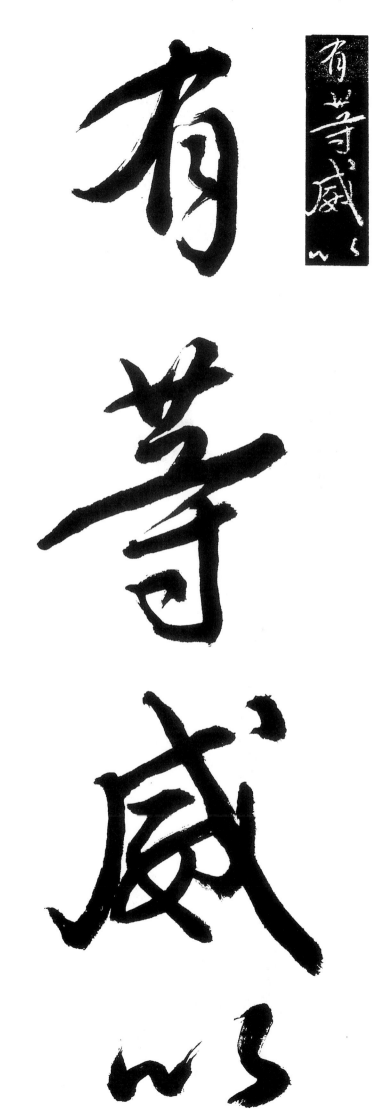

有等威

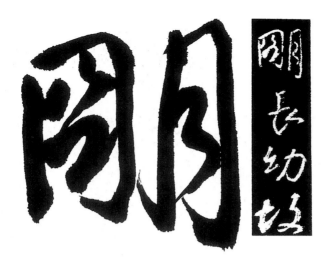

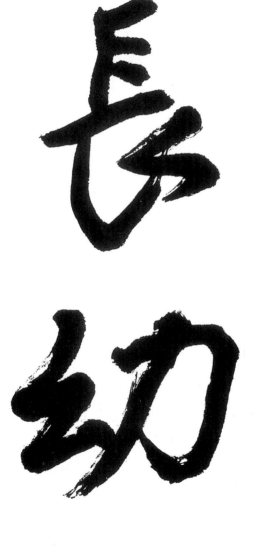

이는 모두가 等枕가 있고 長幼의 차례가 定하여져 있으므로

得彝倫敘

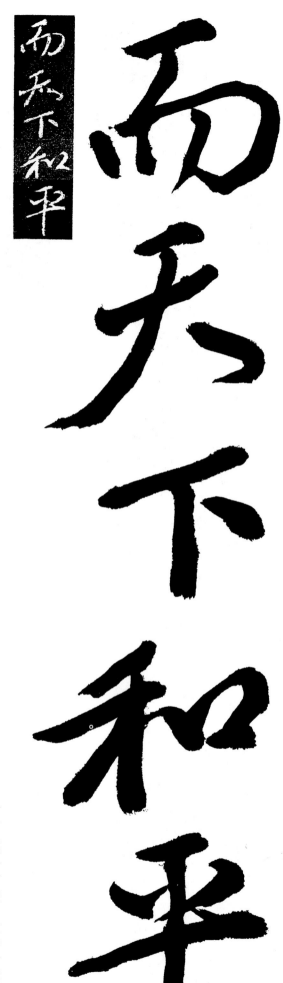

而天下和平

世上의 秩序가 잘 保全되고 天下가 平和할 수가 있는 것이다.

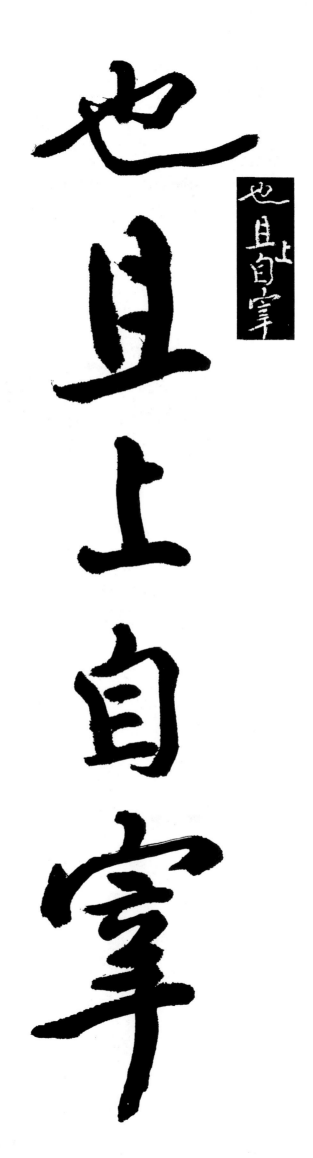

也且上自寧

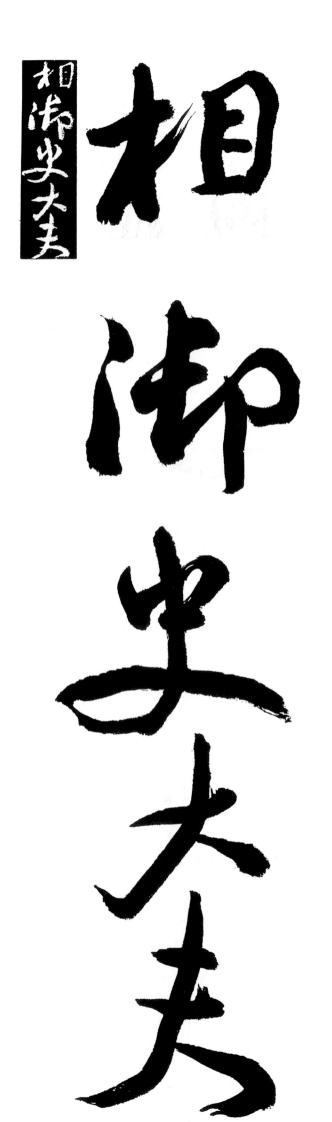

相御史大夫

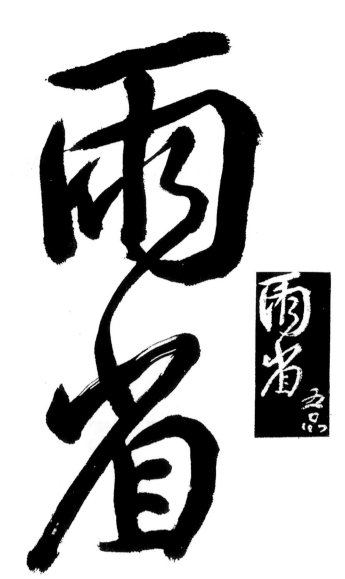

즉 上은 宰相, 榮史大夫로부터 兩省의 五品以上의

◀ 著者 프로필 ▶

- 慶南咸陽에서 出生
- 號 : 月汀·솔뫼·法古室·五友齋·壽松軒
- 初·中·高校 서예敎科書著作(1949~現)
- 月刊「書藝」發行·編輯人兼主幹(創刊~38號 終刊)
- 個人展 7回 (˙74, ˙77, ˙80, ˙84, ˙88, ˙94, 2000年 各 서울)
- 公募展 審査 : 大韓民國 美術大展, 東亞美術祭 等
- 著書 : 臨書敎室시리즈 15冊, 창작동화집, 文集 等
- 招待展 出品 : 國立現代美術館, 藝術의殿堂
 　　　　　　　서울市立美術館, 國際展 等
- 書室 : 서울·鐘路區 樂園洞280-4 建國빌딩 406호
- 所屬書藝團體 : 韓國蘭亭筆會長

　〈著者 連絡處 TEL : 734-7310〉

臨書敎室시리즈 ⑯

爭座位稿 (本文 I)

印刷日	二〇〇二年 六月 五日
發行日	二〇〇二年 六月 一〇日
著者	鄭周相
發行人	張塡堋
發行處	梨花文化出版社
登錄	第一二八二號
住所	서울特別市 鍾路區 內資洞 一六七-二番地
電話	七二八－九八八一~二
FAX	七三二－四四九六

定價 一〇,〇〇〇원